Janvier - Février

mars. Avril.

mai juin. Juillet

Août Septembre

Octobre.

Novemble

Décembre.

Je veux
faire un
pique-ni-que!

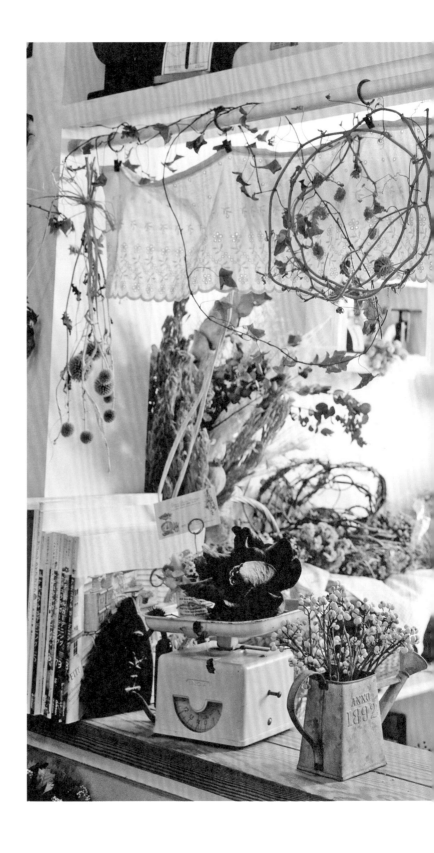

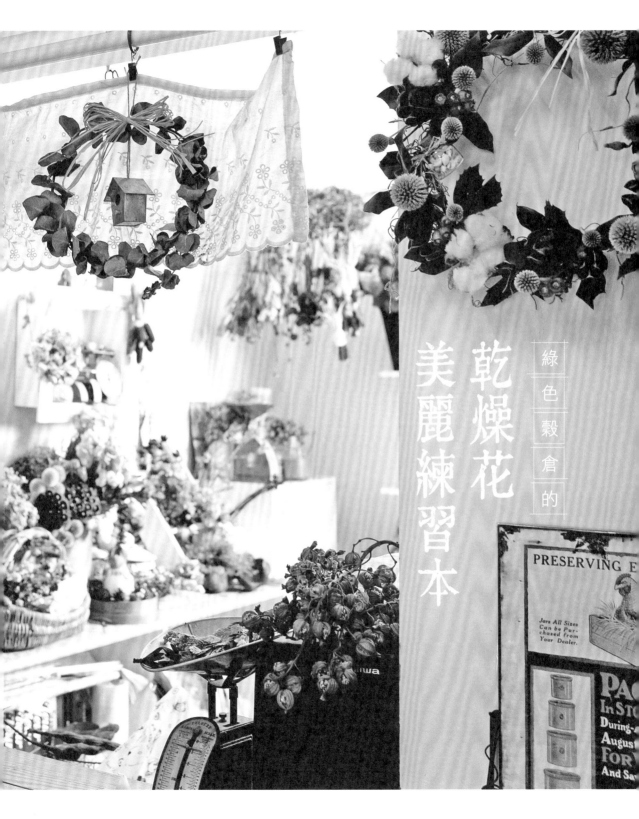

綠色穀倉的
乾燥花
美麗練習本

另一種"
美麗的開始

鮮花在失去水分後，並不是結束，而是另一種美麗的開始。

風乾後的鮮花，顏色上雖沒那麼鮮明飽和，卻多了份柔和與雅致。隨著水分的散失，原本柔軟的莖葉逐漸變得堅挺，有的像是在最盛開時被凝結住，有的雖微微乾縮捲曲卻極具姿態，呈現一股靜謐而沉穩的氣息，更加的耐人尋味。

「什麼花材可以乾燥？」這是我最經常被詢問到的問題。其實，任何花都可以乾燥，只是它乾燥後的狀態，是不是自己想要或喜愛的樣子，我最愛舉山桐子為例了。初見到新鮮的山桐子時，成串豔紅的模樣讓我好生喜歡，但花商卻說它不能乾燥不建議我買，最後我還是買了，心想至少欣賞一陣子也好。我將它離水懸掛起來，沒多久便由紅轉黑，乍看乾乾皺皺的不甚討喜。可是再細看時，這乾縮的果子並不是全然的黑，而是呈略微深沉的酒紅色，散發出一種低調的法式優雅，相當的迷人。

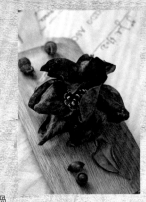

　　有一回，花商送了我兩朵呈現半乾狀態的帝王花，我接過手中端詳著，對這過於碩大的花，心中一點想法也沒有。 回到家將花放在某個角落，之後便沒怎麼理會它，不知過了多久，在打掃時移動了它們，結果葉子紛紛掉落，拾葉的時候才注意到，這深深淺淺茶褐色厚葉上，印著細而清晰的脈紋，每一片呈自然好看的捲曲狀，我隨手將葉子紮成一束，沒想到竟然是這麼的美麗。這束葉子紮成的花束，至今一直放在我的工作室，每每經過總會多看它兩眼。

　　大自然就是這麼有意思，越留心觀察，就越能發現它的迷人之處，漸漸的就會懂得，去欣賞去挖掘每一種花材、葉材它獨有的姿態。原來山歸來不一定全紅才好看，橙中帶紅其實更富層次，褪了色的繡球花有著時間醞釀的韻味，而由鮮綠轉為橄欖綠的紫薊葉，比新鮮時更具個性。在失去水分之後，其實並不是結束，而是另一種美麗的開始。

Kristen

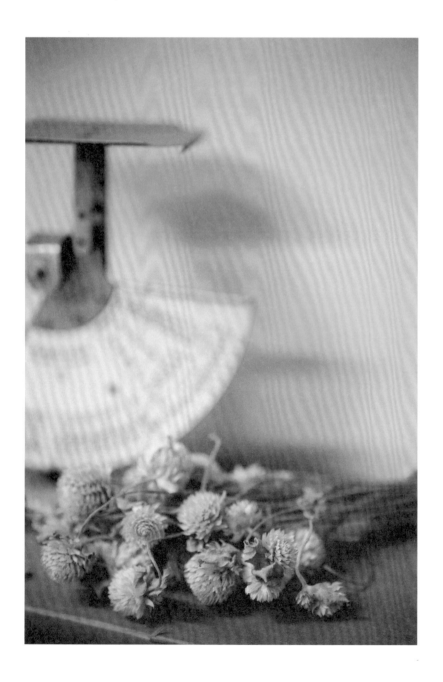

Contents

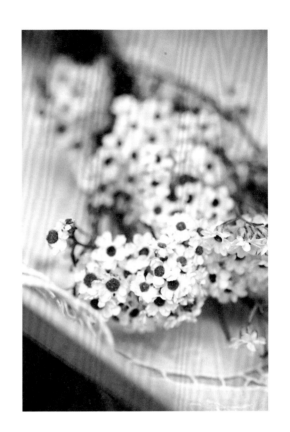

基礎技法
108 Chapter3

>> 手作課人氣作品

CONTENTS

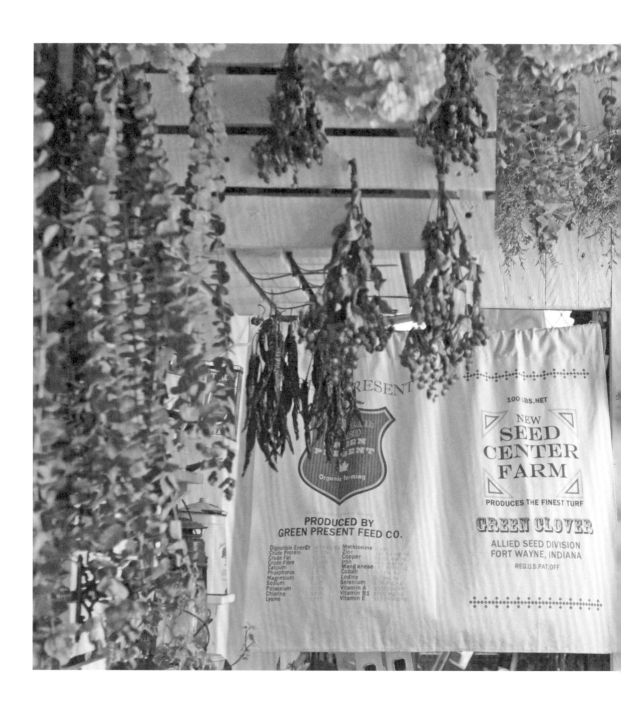

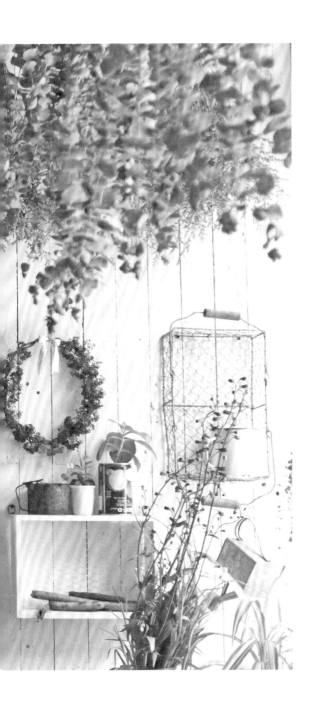

每一段時日，陽台便有不同的風景。

這回是尤加利葉的季節，

輕風一吹，綠影搖曳，葉兒婆娑間，

發出了林間特有的沙沙響聲，幽靜而美好。

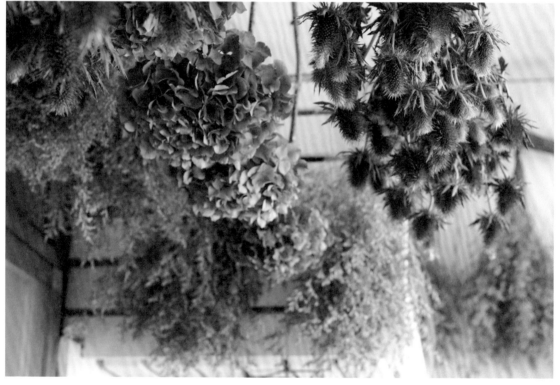

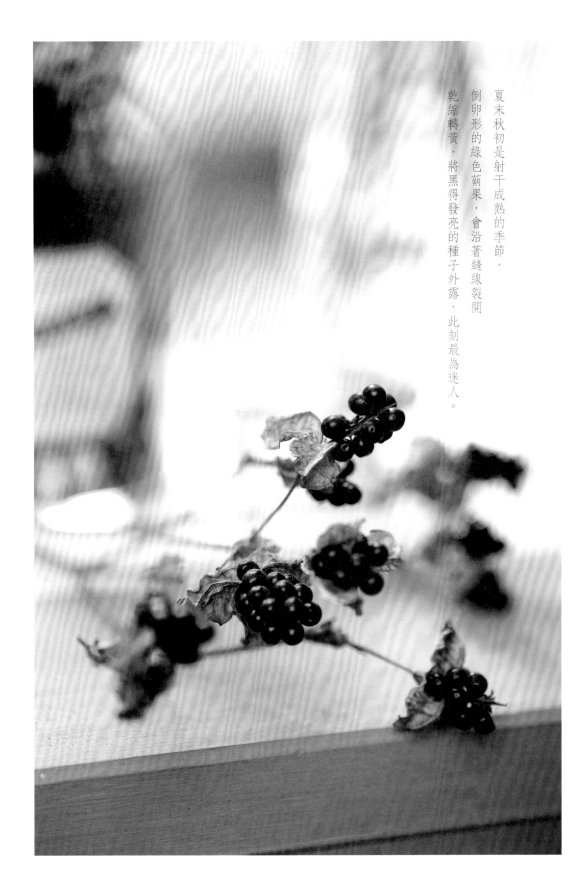

夏末秋初是射干成熟的季節，倒卵形的綠色蒴果，會沿著縫線裂開乾縮轉黃，將黑得發亮的種子外露，此刻最為迷人。

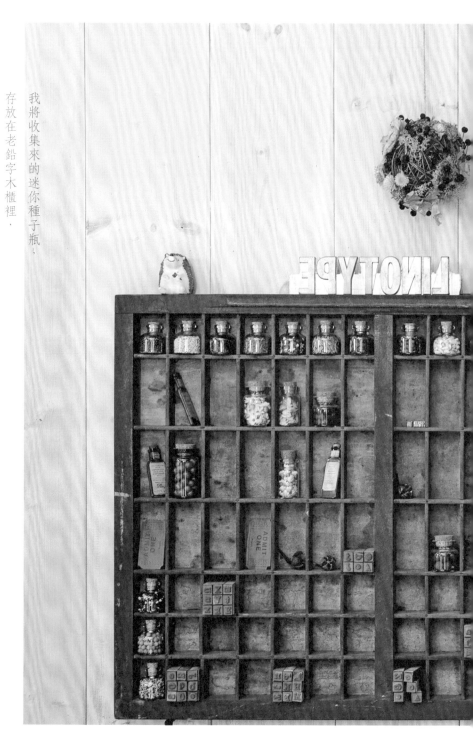

我將收集來的迷你種子瓶，
存放在老鉛字木櫃裡，
每一瓶都收藏著一段關於花、人與生活的小故事。

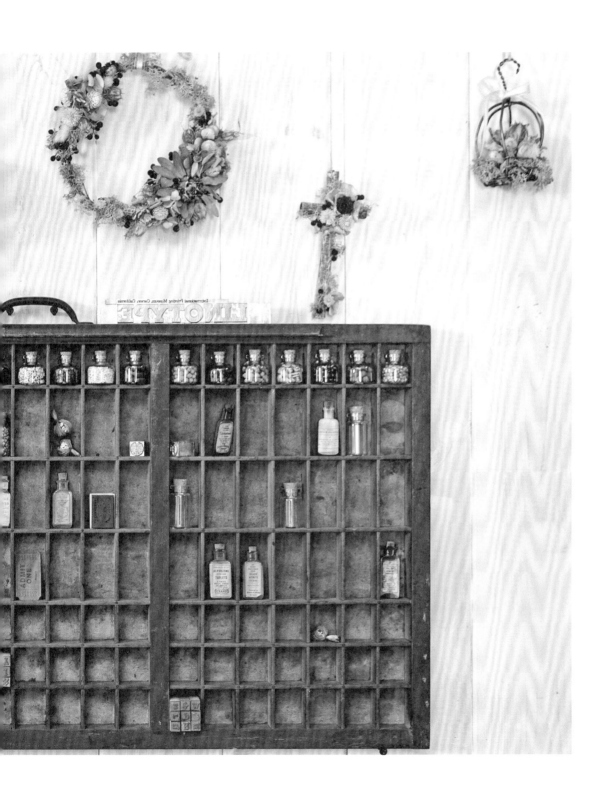

以一段鋁線、一塊手工針織蕾絲，
便能打造屬於自己的小確幸。

隨手以手邊零散的花材紮了迷你花束，
於是工作室便有了秋的味道。

四季花材

可乾燥的花材葉材種類並不算少，

此篇挑選多數人較易購得的四季花材為主，

第二章節的手作實例也是運用這些花材作設計，

讓任何人都可以在家輕鬆享受乾燥花手作的樂趣！

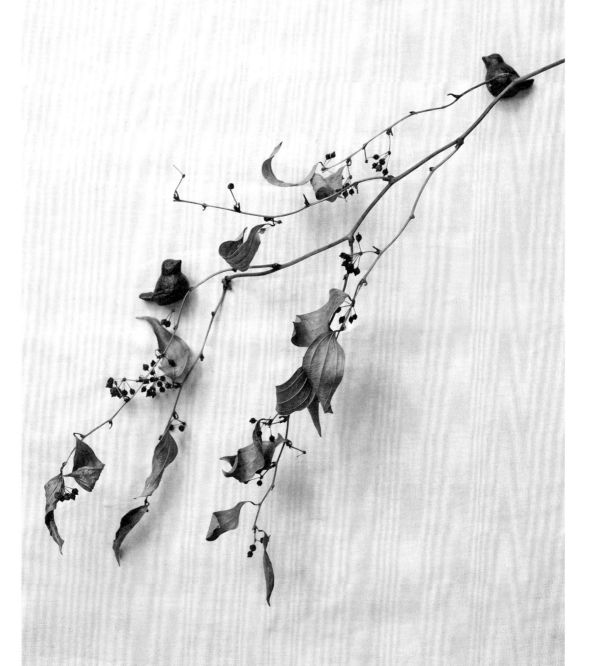

Appartenente per fatto di leva al
di CAGLIARI N. 18

(4)
DURANTE il tempo passato sotto
cuona condotta od ha servito con

MILITARE DI CAGLIARI
A SASSERI

9ª Juli 1702

FOGLIO DI CONGADO ASC

春天花材

Spring

GLIO

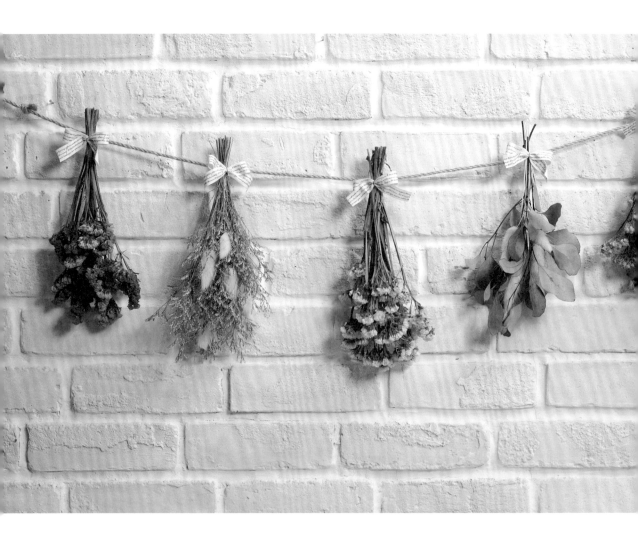

✳ *Point* ···

星辰花是相當容易乾燥的花材，只要掌握紮小束、去餘
葉及倒吊掛等原則即可。但要注意的是，乾燥時間越長
花萼就越脆弱，若要製作花飾，最好一乾燥好就開始進
行，否則放越久容易因碰觸而掉落。

✳ *Point* ···

一年四季皆有，但春天最多，價格也最為低廉。

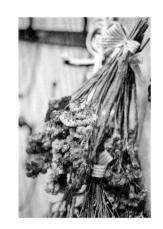

星辰花

尺寸迷你細小，花形並不突出的星辰花，擁有粉紅、桃紅、藍紫、淺紫與淡黃等豐富的花色，因密集叢生而有讓人驚豔的群聚之美。許多頭一回接觸乾燥花的人，初次見到星辰花時，都會發出驚訝的讚嘆聲，沒想到乾燥花也能如此色彩繽紛，完全不遜於鮮花呢！

我們一般所欣賞的花色，其實是星辰花的花萼，從花萼中央探出頭來的點點小白或小黃花，才是它真正的花朵。小花凋謝後，花萼並不會隨之脫落，乾燥後亦能保持原色，且一年四季都見得到它的蹤影，是極佳的入門花款。

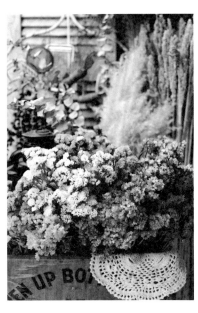

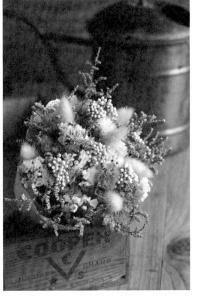

✳ *Point*
　乾燥後的滿天星，會比原尺
寸縮小不少，而顯得較為稀
疏，建議採購時，選擇新鮮
飽滿且盛開的花枝，乾燥後
所呈現的效果較佳。

✳ *Point*
　一年四季皆有，但春天的價
格較為低廉。

滿天星

滿天星大概是除了玫瑰之外，最為人
熟知的花材了。無數的纖細分枝上，
朵朵純淨的樸實小花密集綻放，帶來
繁茂的視覺效果，但體態卻依舊輕盈
柔軟。乾燥後的滿天星顏色會從雪白
轉成米白，莖幹則為淺淺的黃綠色，
強烈而濃郁的香氣也會逐漸轉淡，呈
現一種沉靜而溫和的氣息。

卡斯比亞

卡斯比亞和滿天星一樣，是經常被高度使用的配材，但相較起來，我喜歡卡斯比亞多一些。它花枝挺立、優雅、輕柔，還帶有一點迷濛的美感，搭配任何的主花皆很合適，如果說滿天星的氣味與樣貌是引人注目的，那麼卡斯比亞則是屬於低調不張揚的，每當細小的灰白色花萼裡，開出淡紫色的小花時，是它最美的時刻了。

※ *Point* ·······················
卡斯比亞本身水分少，是相當容易乾燥的花材，即便大把的綁在一塊，乾燥的成功機率幾近百分之百，只不過它容易變色，一般乾燥後約二、三個月，就會開始轉黃了，如果不希望它太快變色，千萬不要曝曬至太陽底下。

※ *Point* ·······················
一年四季皆有，但春天最多，價格最好。

繡球

要說春天最讓人引頸企盼的花兒，莫過於繡球花了。我獨愛圓瓣紐西蘭品種繡球，新鮮時，嫩綠中暈著一抹粉紅色彩，清新動人，數個月過去後，這淡雅的綠就會逐漸轉變成金黃，接著再慢慢轉淡至淺淺的鵝黃色，每一段時期都甚為迷人。雖說一整年都不難見到繡球花的蹤影，但這紐西蘭品種卻是春天才買得到的呢！

和星辰花相同，繡球真正的花細小不明顯，那直立莖幹頂端的美麗球狀花，其實是繡球的瓣狀萼片，並非每一個品種都可以乾燥，一般來說，選擇瓣狀萼片較為厚實，顏色為綠色的進口繡球才容易成功。冬末春初時，還有藍綠底紫紅邊的古典藍品種，雖然因品種關係並非每枝都能百分百乾燥成功，但它的絕美還是讓許多人甘心掏腰包，買上數朵回家碰碰運氣。

❋ Point

繡球的莖幹直而粗壯，是可直接瓶插乾燥的花材，但若花球太大太重或分枝有點受傷時，建議先用倒吊的方法乾燥幾天，等分枝硬挺時再瓶插乾燥，這樣才能保持好看的球狀。

❋ Point

一年四季皆有，但不同品種產季不同，春天的數量最多、價格也最為低廉。

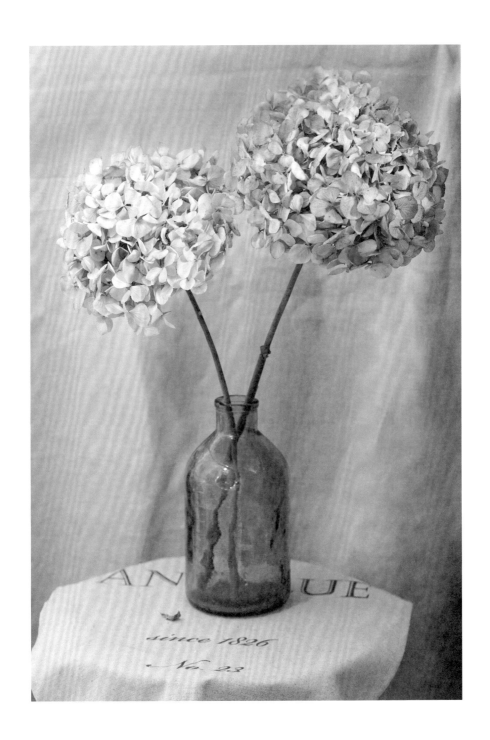

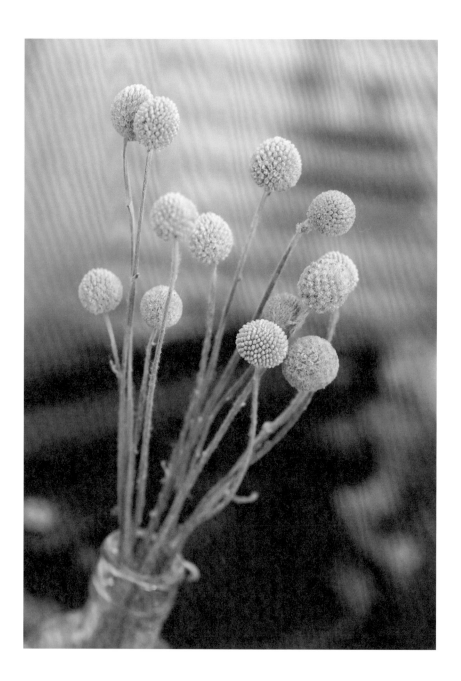

金杖球

在這春暖花開的季節，另一個讓人期待的花材，就是有圓滾滾身形，顏色黃燦明亮的金杖球。金杖球亦被稱為金杖菊或金槌球，尺寸有大有小，大的鮮明搶眼，小的迷你可愛，各有特色。它乾燥後不脫色，莖幹亦不會垂軟，不管是用於花束、花圈或任何花飾上，皆十分醒目，可以說是人見人愛的花材。

✽Point

金杖球容易發霉，採買時要仔細檢查花材是否夠新鮮。可直接瓶插乾燥，但若莖幹較細，還是建議採倒掛乾燥較好，以避免彎垂變形。

✽Point

僅春天可見到，產季約三至五月。

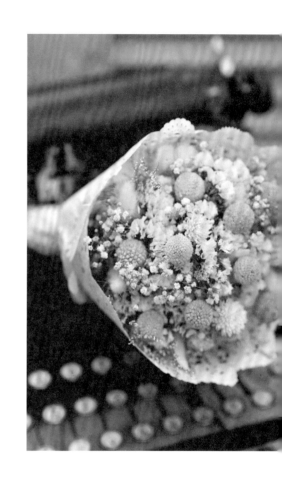

米香花

像雪花般簇生在莖頂的米香花，
是由許多小白點聚合而成的花團，
湊近細瞧，這每一個白點都是散
發著豐郁香氣的迷你花苞，小巧
素淨、模樣十分可愛。越是淺色
的花，乾燥後越容易變色，但米
香花即便了失去水分卻依舊潔白，
教人不愛它都難呢！

✳ Point
米香的分枝細小易落，是極為脆
弱的花材，選購時儘量選擇含苞
未開花的，若要製作花飾，可在
尚未完全乾燥時就開始進行，可
減少部分花材掉落的機會。

✳ Point
台灣栽種僅春天可見到，產季約
四至五月；外國進口以秋季為主，
春季偶見。

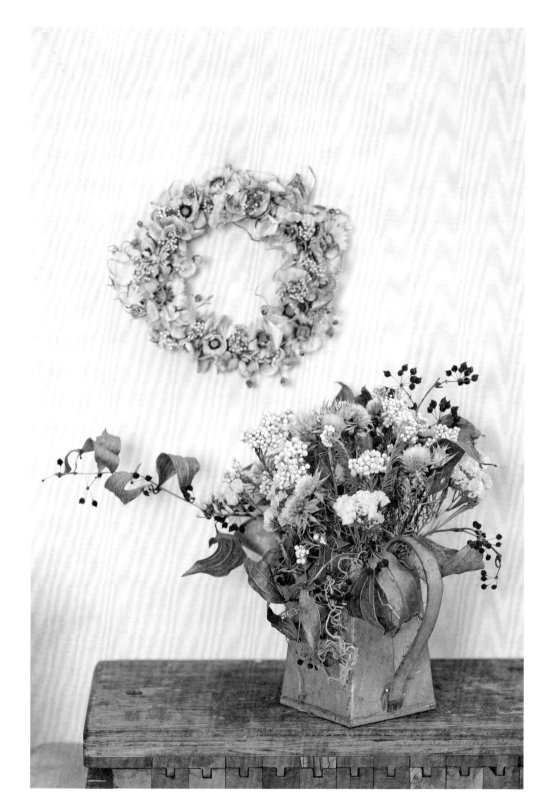

Appartenente per fatto di leva al
di CAGLIARI N. 18

(4)
DURANTE il tempo passato sotto
cuona condotta od ha servito con

MILITARE DI CAGLIARI
ASSEGAI

9ª Jili 1To

FOGLIO DI CONGADO A

Summer

夏天花材

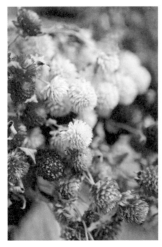 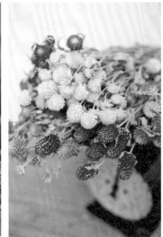

千日紅

小時候常聽人家說「圓仔花不知醜」，但一直都沒見過圓
仔花的真貌，想像它應該就是相貌平凡不出眾，或許還有
一點庸俗。初見到有著糖果般色彩的圓形花球，聚合在
一起紮成的小花束時，可愛的模樣讓我留下極為深刻的印
象，後來才知道，那就是人們口中的圓仔花。和牡丹、玫
瑰等大型花朵相比，千日紅的確是平凡了些，但繽紛的色
彩與平易近人的特質，讓人愛不釋手。

在我眼裡，帶點橘的紅色千日紅，雖然紅豔但一點也不俗
氣，反而有種屬於青春獨有的甜美氣息；紫紅色的特別吸
睛，用量不需多效果就十分出色；而我特別鍾情白色，它
清麗典雅、亮眼清新，無論搭配哪種花材都很合適，說它
是乾燥花界的百搭款，一點也不為過呢！

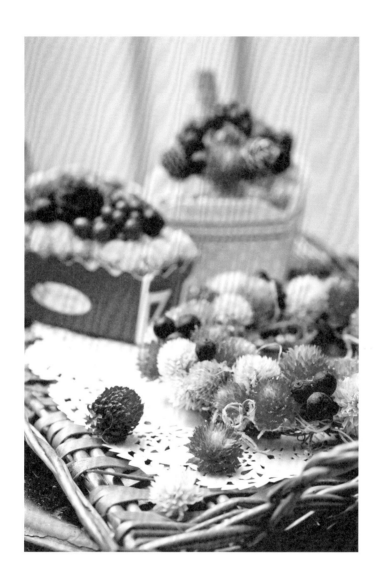

✳ *Point* ─────────────────────────────────

一般在乾燥時，無用的葉材會儘量清除，但千日紅的葉子卻是很好
運用的素材，建議可保留下來，但在紮束倒掛時要注意不要紮的太
緊密，以免相疊處因潮濕而腐爛。

✳ *Point* ─────────────────────────────────

夏天為產季，五月底開始陸續上市，到了中秋前後是千日紅最大的
盛產期。

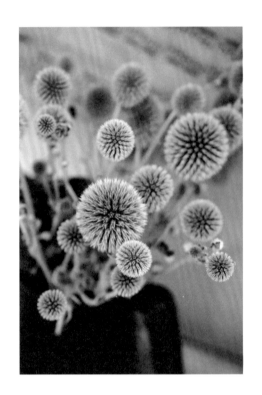

山防風

有著一顆顆圓球造型的山防風，簡單純淨、美麗又雅致，乾燥後那種淡灰淡紫的花球相當好看，是我第一個愛上的乾燥花材。不單單是花球，山防風的莖與葉的造型也極具特色，莖幹與綠葉背面皆密生細毛，呈現美麗的銀白色，雖說夏天是它的盛產期，但卻讓人聞嗅到一股微涼的秋天氣息。

✽*Point*

山防風的花球有芒狀尖刺，但最扎人的其實是葉緣上的銳刺，乾燥後會變得更硬更扎手，如果沒有特別想要欣賞它的葉形，建議未乾燥前就將現有的葉子去除，以免日後扎手。

✽*Point*

全年皆有機會見到，夏天是盛產期，其他季節量較少價格亦高些。

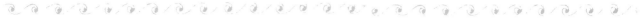

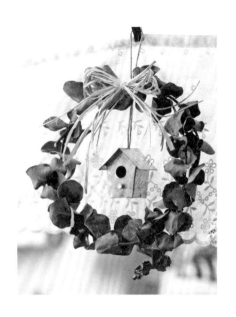

尤加利葉

尤加利葉的品種相當多，葉形與枝形大不相同，一般最常見的是灰綠色對開圓葉上，披有一層薄薄白粉，呈現特殊銀白色的銀葉桉。新鮮的尤加利葉有著獨特的香氣，自然風乾後，怡人的氣味依舊，將它懸掛在窗邊，輕風拂來，不僅能引入滿室清香，還有抗菌、驅蟲的效果，為極佳的療癒系乾燥葉材。

✳ Point
可直接將尤加利葉纏繞成圈，但需趁未乾燥、枝條尚柔軟時處理，若買回來還沒空纏圈，可以插在水中讓它繼續吸水保鮮。

✳ Point
全年皆有機會見到，夏天是盛產期。

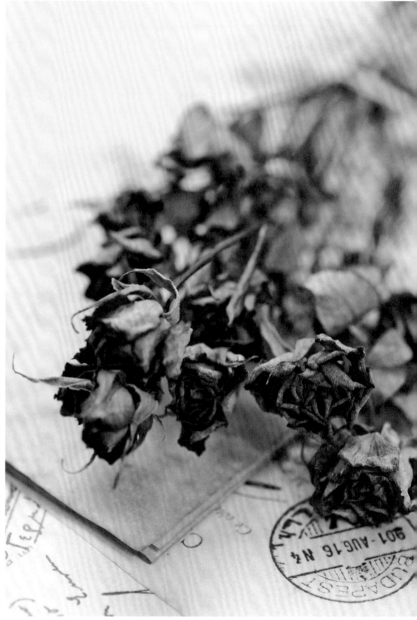

玫瑰

玫瑰的品種多的難以計數，顏色、尺寸與花形也有諸多選擇，有的高貴華麗、有的雅致柔和，而我偏愛嬌小的迷你玫瑰。一般來說，玫瑰適合作乾燥花的時機，是花開五至六分的時候最為合適，若選擇全開的花朵，乾燥後容易有掉瓣的可能，但迷你玫瑰則沒有這樣的困擾，且盛開後再進行乾燥，花瓣色彩才會更加明顯。

常見的迷你玫瑰，有紅、黃、桃與粉四色，除了黃玫瑰外，其他顏色的迷你玫瑰乾燥後，都呈現美麗的渲染色。豔紅玫瑰轉為高雅的酒紅色，亮桃玫瑰褪去些許彩度後更具氣質美，而粉色的迷你玫瑰則是最讓人驚豔的，水蜜桃似的淺粉色彩，暈染著一股淡淡的復古懷舊風情，為空間增添了寧靜而美好的氛圍。

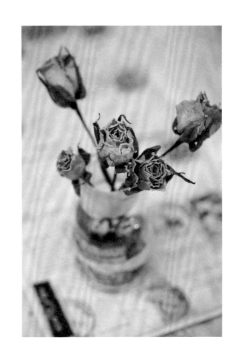

✳ Point
倒掛乾燥大玫瑰時，要注意花與花之間，盡可能交錯開來乾燥，以避免花朵因碰觸在一塊而腐爛，另玫瑰刺乾燥後會變得相當堅硬，最好在乾燥前就先以剪刀去除。

✳ Point
全年皆有。

❋*Point*
蓮蓬要趁新鮮時倒掛乾燥,若
直接瓶插乾燥,蓮蓬的重量會
讓蓮莖軟縮而垂頭。

❋*Point*
夏天為盛產期,約六至八月。

盛開後的荷花花瓣落盡後,中央
處的嫩黃花托持續挺立並逐漸膨
大,開始孕育著蓮子,這就是我
們所熟知的蓮蓬。蓮蓬有著優美
的線型,乾燥後會轉成黑褐色,
但它並非完全筆直,每一枝都有
些微不同的角度與方向性,而缺
了蓮子只留下空孔的蓮蓬,像是
張無聲但很有表情的臉譜,可以
讓人玩味許久。

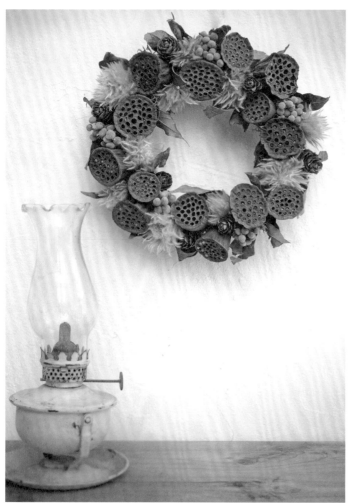

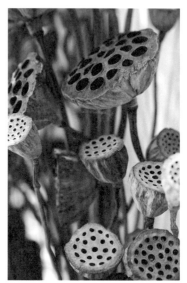

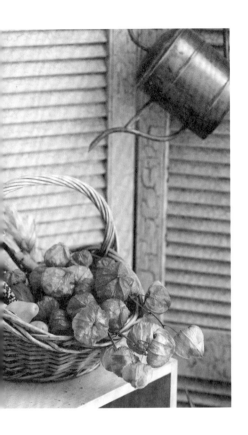

酸漿果

酸漿果在盛夏時節開始成熟，由青綠逐漸轉為橙紅，
熟成的火紅色彩，似乎在向大家宣告秋天即將來臨
的事實。我喜歡將酸漿果成串的垂吊，抬頭時那一
顆顆活脫脫像點燃的小燈籠，有秋收的歡愉感又有
節慶的熱鬧味，看著看著心情都不由自主變得愉悅
起來了。

✳ *Point*
綠色的酸漿果乾燥後會轉黃、
橙或紅色，若希望乾燥後的顏
色層次多一些，可以挑選成串
裡有綠有紅的果實來乾燥。

✳ *Point*
夏、秋兩季皆可見到。

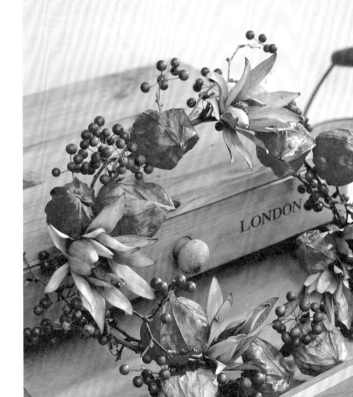

Fall 秋天拍摄

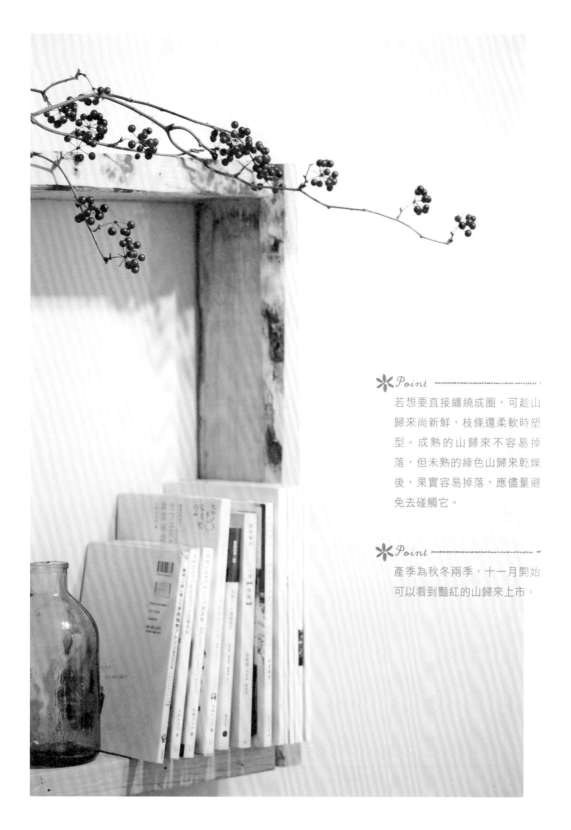

❋ *Point* ···························

若想要直接纏繞成圈，可趁山歸來尚新鮮，枝條還柔軟時塑型。成熟的山歸來不容易掉落，但未熟的綠色山歸來乾燥後，果實容易掉落，應儘量避免去碰觸它。

❋ *Point* ···························

產季為秋冬兩季，十一月開始可以看到豔紅的山歸來上市。

山歸來

每當山歸來開始露臉，就知道秋天已翩然來到。布滿銳刺的藤枝上，一團團呈小傘狀，橘紅中帶著橙黃色澤的果實，模樣著實太可愛了，讓人忽略了那惱人的尖刺，每每看到便忍不住要將它帶回家。待時序進入冬天，山歸來變得緋紅，充滿了節慶的氣氛，聖誕節、春節布置幾乎都少不了它，此刻是它最受歡迎的時刻。

未成熟的山歸來為鮮綠的青果色，乾燥後會乾縮變深，但其實它不是一昧的黑，而是深沉的綠，而青綠色的葉子在失去水分後，漸漸轉成美麗的橄欖綠，每一片自然捲曲各有姿態，綠色山歸來的魅力，其實一點也不輸它火紅時的樣子呢！

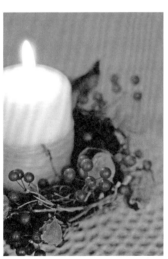

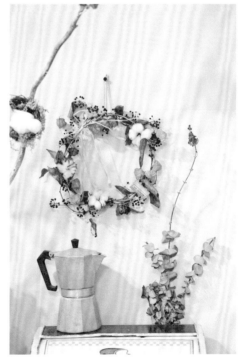

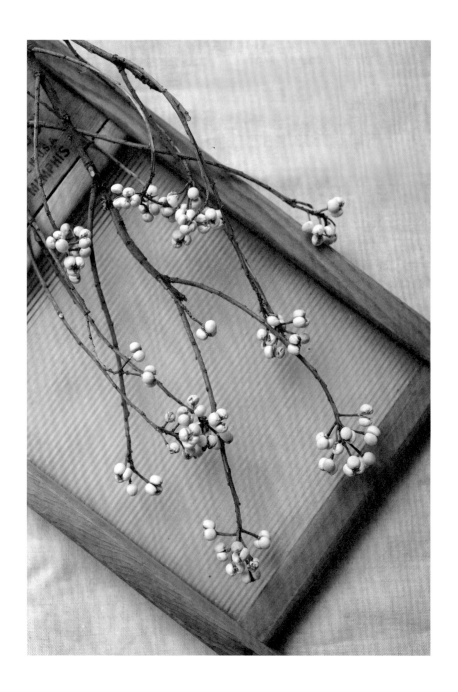

烏桕

成熟的烏桕果，黑褐色的果皮會裂成三瓣，露出裡頭白白胖胖的三顆種子，可能因為外形相似的關係，花市流通的花材名叫作薏仁，甚至有花商不認得烏桕這個名字，相當有意思呢！秋末冬初時，淺綠色卵狀菱形葉開始變色，深深淺淺的綠、黃、橘與紅色，再加上潔白飽滿的果實高掛其間，是秋季最美的自然風景之一了。

✳ *Point*

烏桕果可直接瓶插或平放乾燥，風乾的同時也是居家裝飾的一部分，不過果實未完全乾燥前勿放入密閉的容器裡，以免發霉。

✳ *Point*

結果期為九至十一月。

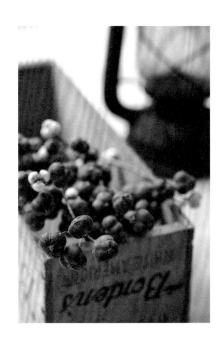

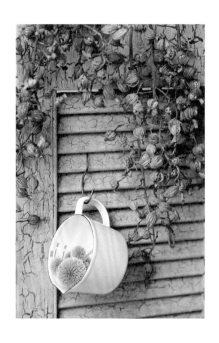

月 桃

✳Point

未成熟的青綠色月桃果，乾燥後
會變成橘色，果莢不會裂開，成
熟的橘紅色果實，乾燥後大部分
果莢會裂開，露出裡頭的種子，
兩者有不同的味道。

✳Point

八月開始可見到月桃結果，九月
中至十一月時為熟果期，可欣賞
到橘紅色的果實。

月桃是很常見的野地植物，我對它的
葉、花與香氣都不算陌生，但從來沒
看過月桃結果的樣子。我與月桃果的
第一次接觸是在花市裡，一長串紅綠
相間，表面上有一道道縱紋的球形果
實彎曲垂掛著，好生喜歡，當下就決
定抱一大把回家。放一陣子後，再去
看它們時，乾燥後的果莢裂開，半露
出裡頭有白色假種皮包覆的黑色小種
子，好像許多淘氣的小眼睛在探頭探
腦的，真是可愛極了！

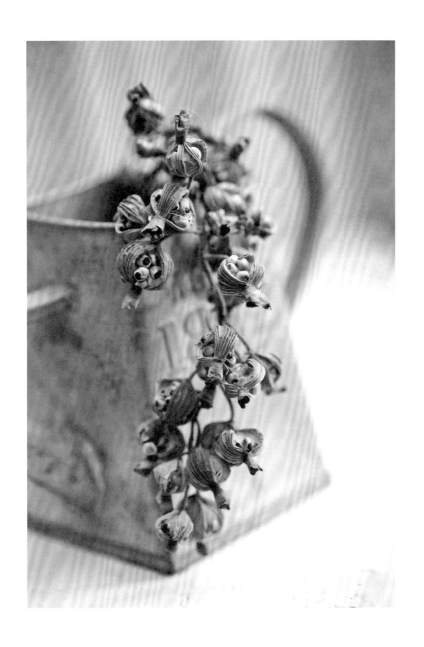

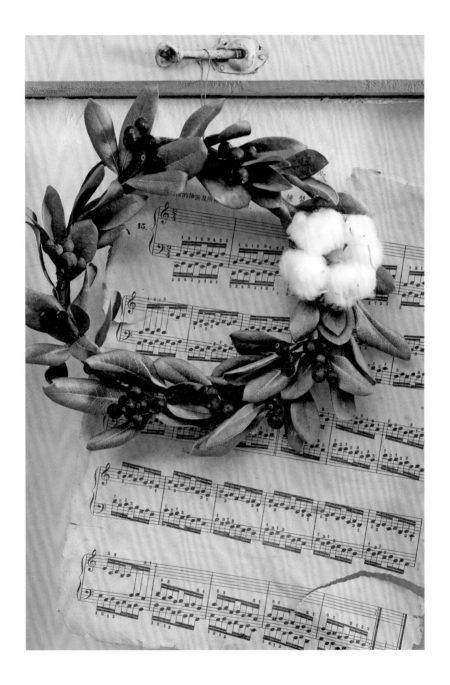

八月開始可以見到初結的青綠色小果實，十月中
至下旬就可欣賞到圓潤飽滿的藍紫色果實了。

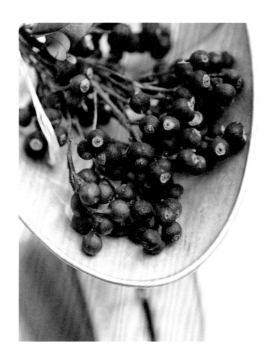

石斑木

成熟時由青綠變紅，再慢慢轉成紫黑的厚葉石斑木，果實的顏色、尺寸與形狀和小藍莓很相似，十分可愛討喜。它不僅看起來可口，也著實可以下肚，記得有一年買了好大一把的石斑木掛在陽台風乾，那陣子經常有白頭翁呼朋引伴前來，本以為是陽台日漸盎然的綠意獲得鳥兒青睞，後來才知原來是石斑木引他們垂涎，雖然果實被啃去了一大半，但換來一段時光的悅耳鳥鳴聲也算是挺值得的。

苦苓子

秋冬之際,鄉野間常見的苦楝樹紛紛落葉,高大的枯枝上垂掛著結實纍纍的果實,一串串的金黃耀眼,此時的苦楝樹展現了和春天花開時節完全不同的風情,一樣迷人至極。苦楝又稱苦苓,因果實顏色的關係,又有人稱它為金鈴子,不過一般花農都是趁果實未成熟,顏色還是青綠時就採收下來,雖然沒有亮眼的金黃色,但像個迷你的小小青蘋果般,一樣很可愛。

※ *Point* ┈┈┈┈┈┈┈┈┈┈┈┈
要選擇成熟至八、九分的果實最適宜,乾燥後顏色會由青慢慢轉黃。太青太小的苦苓子乾燥後會嚴重乾縮,而過於成熟的乾燥後顏色會比較暗沉且容易有掉落的情況發生。

※ *Point* ┈┈┈┈┈┈┈┈┈┈┈┈
結果期很長,約八至十二月。

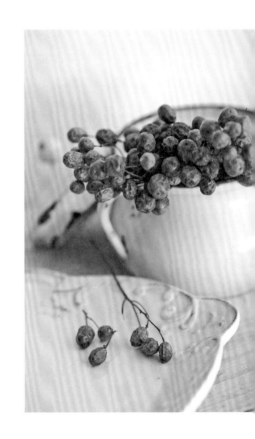

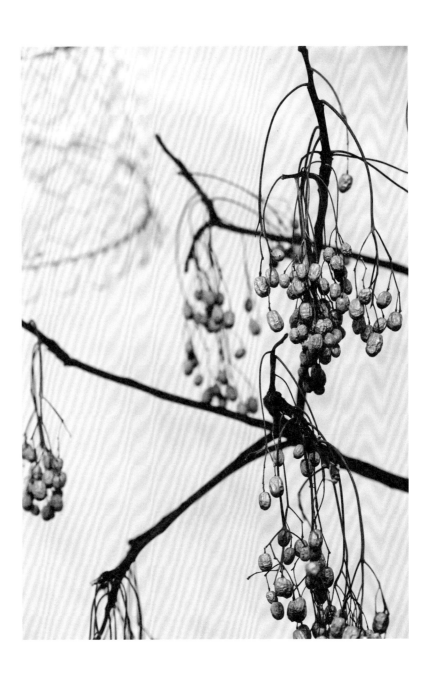

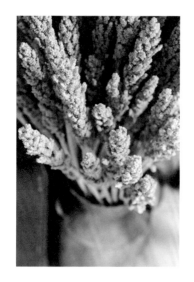

✿Point

採購要注意有沒有發霉，若不
幸買到發霉的高粱，可噴酒精
擦拭後再放至太陽底下曝曬一
陣子即可。

✿Point

產季為春、秋天兩季。

在我的工作室角落裡，插了一大桶結滿穗的金黃色穀物，很多來訪的人覺得它相當好看，
但都不知道那是什麼，得知是只聞其名、不見本尊的高粱時，才知道原來高粱這麼迷人。
新鮮時的高粱，桿子是草綠色的，花穗呈散開狀，乾燥後花穗縮闔，整株從頭到尾變成
美麗的金黃色，樸實而自然，將鄉野間的美好都引入室內來了。

銀　果

圓球狀的任何花材，總脫離不了「可愛」這個形容詞，銀果也不例外。不過，除了可愛以外，這摸起來略有一點粗糙，質感與紋理皆很特別的銀果，卻同時集高雅、純淨與優美於一身，也因此它是國外花藝設計中的常客，特別是在西方婚禮布置上。雖然總處於配角，卻是任誰都難以忘記的二號女主角唷！

✱*Point*
銀果是相當容易乾燥的花材，不管是倒掛、瓶插或平放乾燥皆可。

✱*Point*
產季很長，從八月至隔年二月皆有機會看到進口銀果。

Appartenente per fatto di leva al
di CAGLIARI N. 18

(*)
DURANTE il tempo del suo sotto
cuona condotta od al servizio con

MILITARE DI CAGLIARI

ASSEGNI
di smobilitare

9ª Juli 1702

FOGLIO DI CONGADO ASO

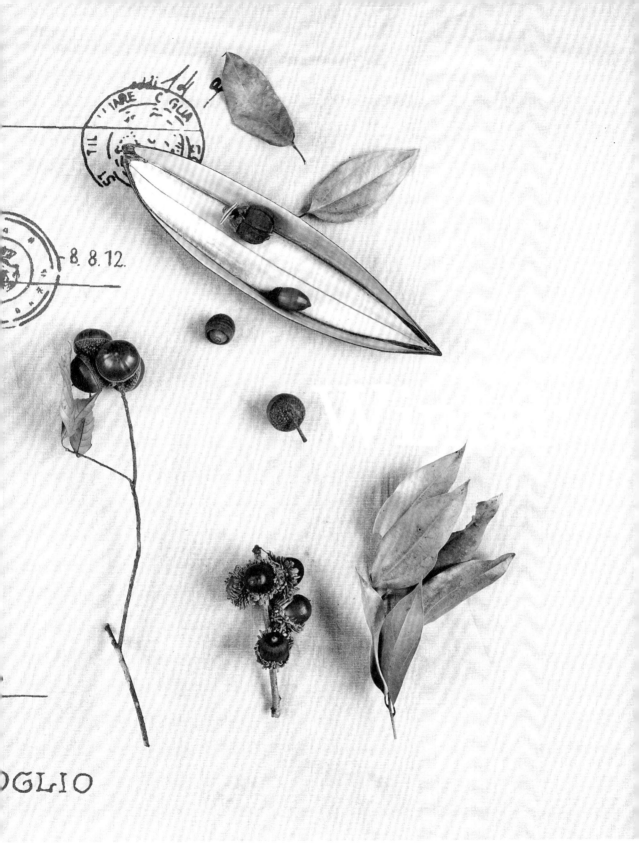

8. 8. 12.

OGLIO

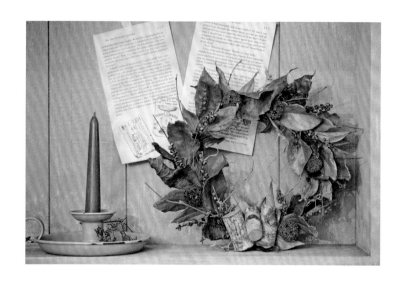

野果與落葉

看似蕭條的冬季，其實新生命正等著萌芽。各式各樣的果實經過一整個秋季的滋養逐漸成熟，到了初冬便飄落四散、著地生根，準備來年孕育下一株新的生命。在這個時節走在公園綠地或林徑步道上，可以發現形形色色的莢果、蒴果、翅果與毬果。

帶著芒刺的楓香果實，掛在樹梢如繁星點點，風一吹，便落了一地。光蠟樹上成串看似乾褐色的枯葉，定睛細瞧才發現那其實是密密麻麻的翅果。如果往山裡走一點，如果幸運，還可以找到卡通裡松鼠們愛吃的殼斗科果實，如青剛櫟、栓皮櫟與捲斗櫟等。除了果實之外，那緩緩飄下的落葉，也各有姿態，邊散步邊一路撿拾，樂趣無窮。

 Point

撿拾回來的果實與樹葉，最好以小毛刷將上面的土塵掃除，並仔細檢查有沒有蟲卵附著，以免日後有除蟲的困擾。

Point

不同果實的熟果期不同，有的八至十一月，有的十至十二月，一般來說秋末冬初是最多果實成熟的季節了。

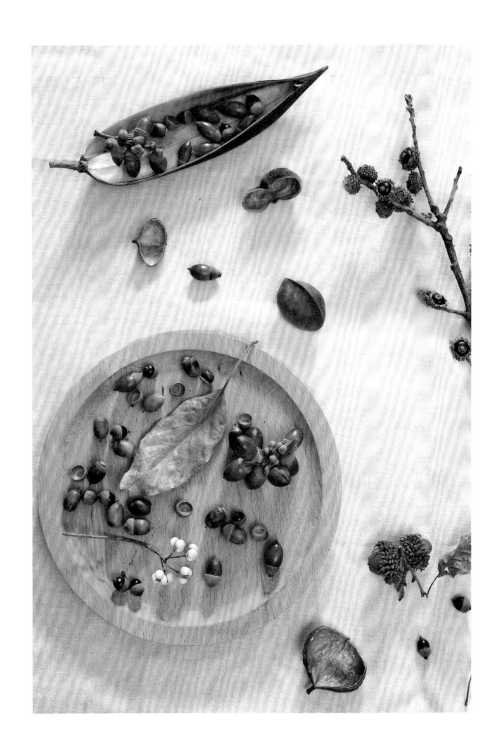

松葉與松果

在山上、海邊、庭院或公園,特別是
許多的校園裡,都不難見到松樹的蹤
影。每到冬季,飄下的松葉為大地鋪
上一層柔軟的針葉地毯,落在上頭
的,還有鱗狀孢子葉層層相疊,像一
朵盛開花兒的小松果們。小松果是冬
季布置少不了的要角,無論是單顆擺
放、數顆堆疊或成串,亦或是作成小
擺飾,都很有味道。

✽ Point

通常在下過雨後,落葉與果實容易腐
爛,建議在連續晴朗的天氣時再去撿
拾,比較容易找到完整且漂亮的。

✽ Point

松樹的品種很多,結果期大概是十月
到十二月間,而一般冬天在花市可以
買到的葉材有雪松、五葉松及進口諾
貝松等。

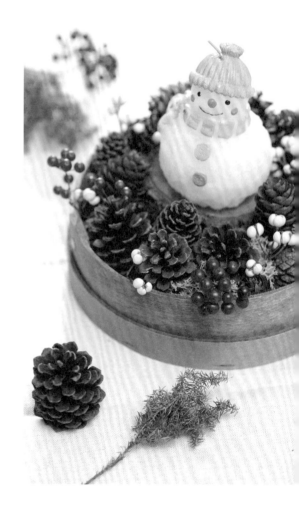

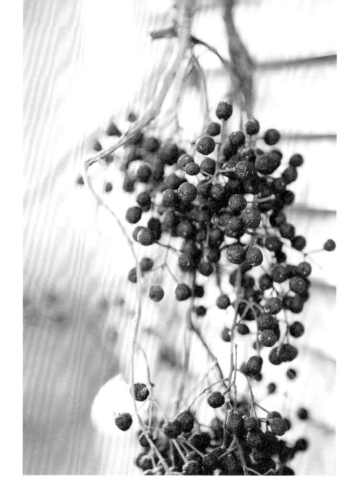

山桐子

對花材不熟悉的人，初見到新鮮豔紅的山桐子時，會誤以為是山歸來，其實還頗容易辨別，山歸來的果實呈放射狀，而山桐子則一串串的像迷你葡萄般，最明顯的不同，就是山歸來有惱人的尖刺而山桐子則無。乾燥後的山桐子會略為乾縮，顏色呈深沉的酒紅色，乍看似乎不太迷人，但多看幾眼便能慢慢感受到那低調的法式優雅，越看越耐人尋味的美感。

❋ *Point*
山桐子是頗容易乾燥的花材，但因台灣冬季較為濕冷，花材容易發霉，連續下雨天時要多注意空氣的流通。

❋ *Point*
果實成熟季節約十二至二月間。

麥稈菊

暖色調的麥稈菊，摸起來有如紙質的觸感，含水量極少的它，可以說是天生的乾燥花材。其蠟質的細瓣層層相疊，交融其中的還有深深淺淺的白、粉、紅、橙與黃色。單一朵的色彩就如此豐富，大概沒有任何花可以比麥稈菊在顏色表現上更精彩的了。

麥稈菊還會耍點小小的魔術呢！它會隨著空氣濕度而開合，在豔陽高照的天氣，它會全然盛開，而在潮濕的下雨天則會自動閉合，相當有意思。要製作乾燥花，得取用含苞的麥稈菊較為適合，乾燥後它會呈美麗的盛開狀，但若選擇已綻放的花朵來進行乾燥，則花瓣會後翻，樣子就不好看了唷！

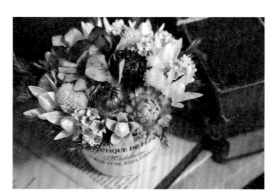

✻ Point
麥稈菊的花莖雖粗，但乾燥後會乾縮變軟，需使用鐵絲加以輔助才能挺立。但麥稈菊乾燥後花朵會變得十分堅硬，建議在乾燥前就先穿好鐵絲，方便日後運用。

✻ Point
從冬末開始，一直到整個春季皆可看到麥稈菊，切花產季約為十二至五月。另全年亦可見到進口乾燥麥稈菊。

紫薊

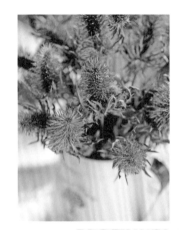

冷調迷人的藍紫色，多刺的葉片與
半球型的針狀花朵，讓紫薊具有獨
特的個性美。帶刺的特徵並不會使
它產生距離感，而是增加其不平凡
的高雅特質。乾燥後的紫薊花形不
變，顏色會褪至淡紫，而它的葉子
在失去水分後，由鮮綠變成沉穩的
橄欖綠色，加上微微的自然捲度，
樣子更加好看了，運用在花飾裡可
以有意想不到的效果。

✱ *Point* ┈┈┈┈┈┈┈┈┈┈┈┈┈┈┈
部分品種的紫薊，並非全株是紫
色的，有些是尖端帶綠，綠色的
部分在乾燥後會變成褐色，如果
希望乾燥後顏色保持多一點的紫
色，儘量不要選綠色部分太多的
花材。

✱ *Point* ┈┈┈┈┈┈┈┈┈┈┈┈┈┈┈
紫薊為進口切花，一年四季皆有
機會見到。

除了將新鮮切花製作成乾燥花之外，也可以直接購買市售的進口乾燥花。一般進口乾燥花是以特殊機器加工製成，花色可以保持較佳的狀態，保存期也比天然乾燥花維持的更久些，大多一年四季都有機會見到，以下是推薦的幾款常見進口乾燥花：

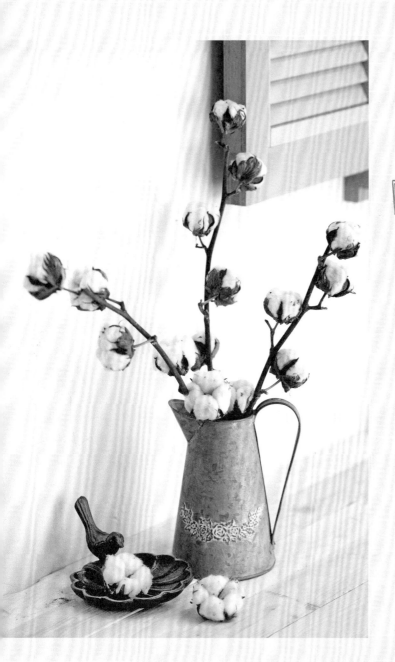

棉 花

棉花果實成熟後會四裂或五裂，露出內部蓬鬆柔軟的棉絮，像是一朵朵白雲別在長枝上，純淨而淡雅，讓人愛不釋手。台灣很少有人栽種棉花，就連野棉花也相當少見，所幸有進口棉花枝，讓我們有機會可以接觸到這個居家布置好物。

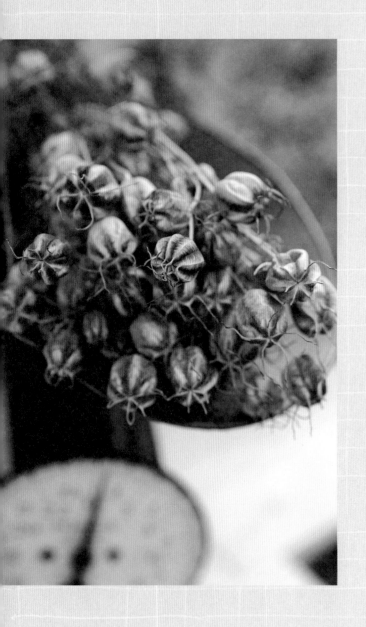

黑種草

一般進口的乾燥黑種草，指的
是黑種草的果實。氣球般鼓脹
的圓形袋囊頂端，長了五根細
細長長的觸角，而它的全身都
密布如細絲般的線狀葉子，樣
貌相當特別，可以為作品營造
出不凡的特殊效果。

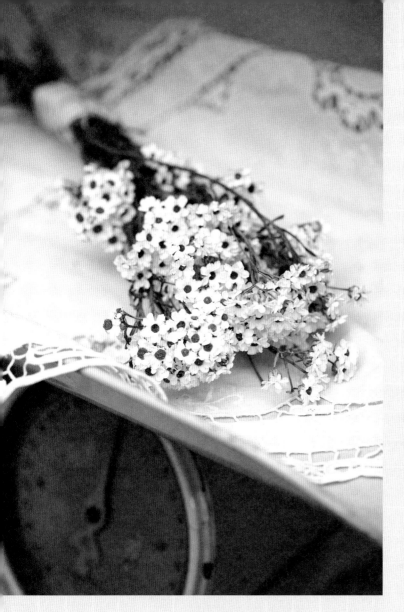

法國白梅

法國白梅看似細緻高雅，卻隱隱透著一股淡淡的原野氣息，
隨手抓著一小束，就有種好像剛從鄉間採擷了一把小野花返
家的感覺，一切是那麼自然舒服。市售除了有已乾燥好的法
國白梅外，秋季時偶爾也會有進口切花，新鮮時的法國白梅
含苞，隨著水分的減少而逐漸綻放，像微微笑著般可人。

兔尾草

大部分漂白或染色處理的乾燥花，多少帶有一點不自然或過於俗豔的感覺，因此我鮮少使用這類花材。不過，漂白的兔尾草卻很吸引人，它看起來自然，又帶有一點浪漫與夢幻感，甚至還有一點可愛的味道，是我個人覺得頗好運用的花材之一。

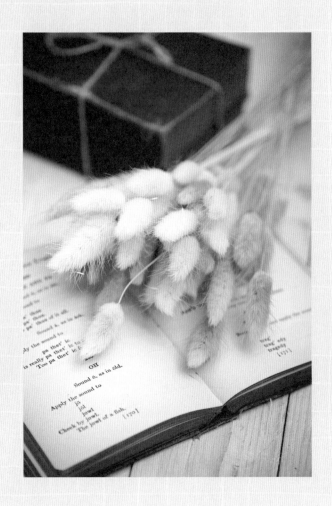

佳那利

淡淡草綠色的佳那利，給人一種
極為清新自然的感覺，無論是搭
配馬口鐵、藤籃或任何花器，都
是一個好看的自然風擺設。和兔
尾草一樣，佳那利也被染成許多
顏色，但對我來說，只有原色與
白色，才能表現佳那利原有的清
新與清麗的特質呀！

手作實例

部分花材在乾燥前與乾燥後的顏色差異頗大，

我習慣以乾燥好的花材來作發想與配置，

完成後的作品才不會因為變色而失去原先想要的樣子。

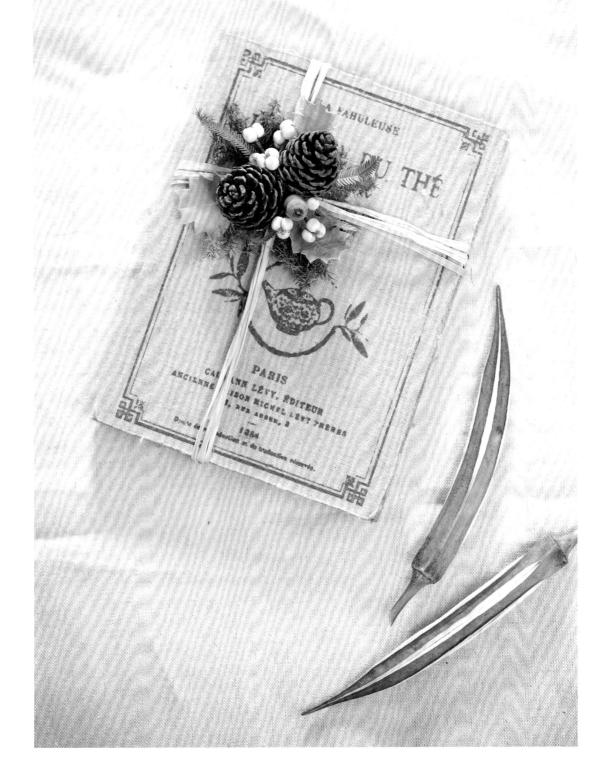

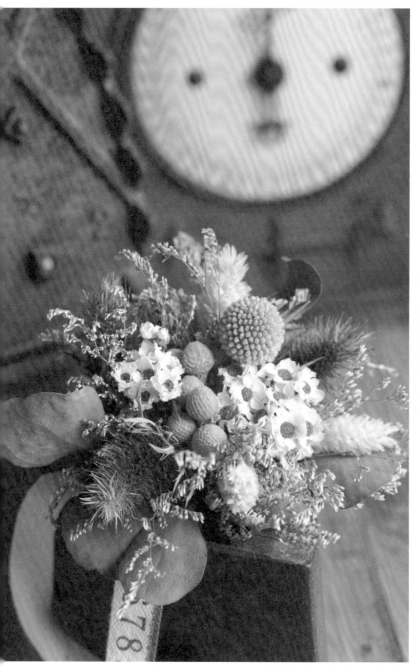

紫薊 ·················	3枝
白梅 ·················	適量
金杖球 ···············	1枝
佳那利 ···············	3枝
小銀果 ···············	適量
卡斯比亞 ·············	適量
圓葉尤加利葉 ·······	適量
拉菲草 ···············	數條

Materials

材料

Step by Step

想送朋友一份自己親手
作的乾燥花花禮，但又
怕自己手藝不精或不想
弄的太過複雜，那麼簡
單的手綁花束是個很好
的選擇，即便尺寸迷你，
也能讓收禮的人感受到
祝福的心意與美好。

將小銀果與圓葉尤加利葉
分別纏繞粗鐵絲，增加
長度與強度（作法參考
P.117），卡斯比亞取長約
18 至 20cm 的分枝，其他
花材則剪成約 16 至 18cm
的長段備用。

以花藝膠帶將金杖球、小
銀果與法國白梅固定成一
小束。

周圍慢慢添加紫薊、佳那
利與卡斯比亞等花材，外
圍加入適量的圓葉尤加利
葉，再補上一些卡斯比
亞。

以鐵絲紮綁固定後，將花
束尾端剪齊，最後以拉菲
草裝飾，即可完成。

花材的高度不要全部齊平，讓部分花材稍微高出以製造層
次感，但注意不要讓某些花材過於突出，才不會顯得太過
突兀。

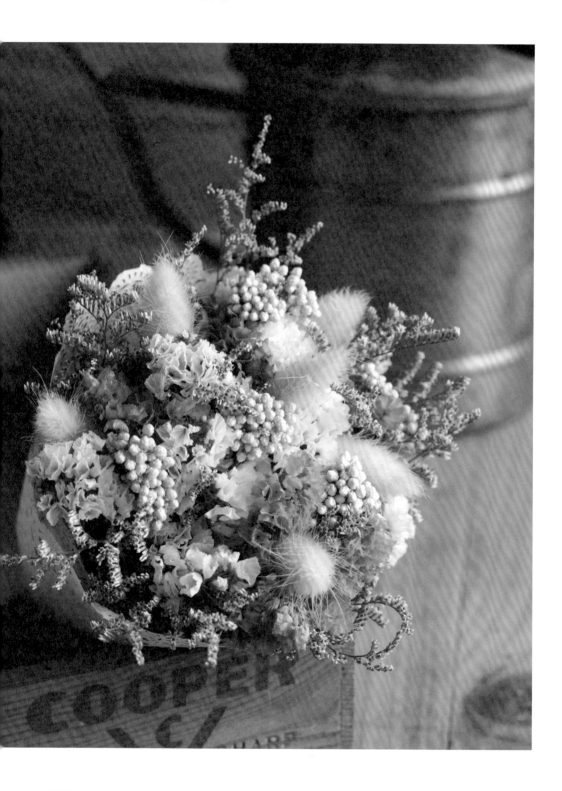

三色星辰小花束

營造浪漫繽紛的感覺，不一定
需要複雜的組合，星辰花本身
的色彩鮮明，各種顏色搭在一
塊，再簡單配上白色的兔尾
草、米香，與一點卡斯比亞作
點綴，就算沒有所謂的主花，
也一樣可以很出色。

Materials

材料

黃色星辰花 ………	適量
淡紫星辰花 ………	適量
桃紅星辰花 ………	適量
白色兔尾草 ………	6 枝
米香 …………………	適量
卡斯比亞 …………	適量
花邊蛋糕紙墊 (7.5 吋) ……	2 張
拉菲草 ……………	1 條

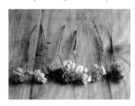

將所有花材修剪成約
22cm 長，若花材本身
長度不夠，可纏繞粗鐵
絲增加長度（作法參考
P.117）。

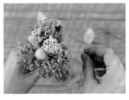

將一枝星辰花、兔尾草與
米香握在手中，再慢慢加
入其他花材，添加時要適
時穿插不同的花材，握成
花面直徑約 12cm 的花束
後，以鐵絲固定好。

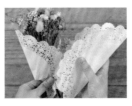

修剪花莖讓整體長度約為
20cm，左右各以一張花
邊紙包覆，最後以拉菲草
紮綁固定。

不同顏色星辰花的比例，可營造出不一樣的感覺。想要淡
雅一點，黃色星辰花可以多一些，想要夢幻感，那麼紫色
的比例就高些，若想要營造低調奢華的味道，以大量深紫
色的星辰花，就可以達到想要的效果唷！

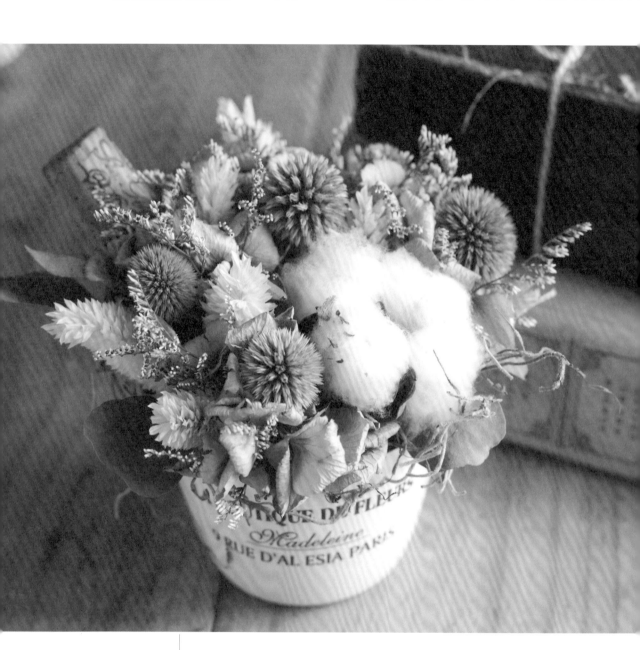

淡雅乾燥花小盆飾

古典藍繡球花、山防風與卡斯比亞等花材，都帶有淺淺的灰藍色彩，散逸著一股淡雅的氣息，運用氣質與色系相接近的花材組合出來的小盆飾，乍看之下雖不那麼搶眼卻十分耐看。

Step by Step

找一個開口直徑約 9cm 的花器塞入海綿（作法參考 P.115），在花器周圍內側鋪上一圈乾燥松蘿，以彎成 U 形的鐵絲倒插入海綿固定（作法參考 P.116），再插入少許的圓葉尤加利葉。

將繡球花搭配山防風、佳那利與少許卡斯比亞紮成小束，棉花以花藝膠帶纏繞粗鐵絲增加長度（作法參考 P.117），紅酒軟木塞一端插入粗鐵絲備用。

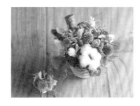

將花器的正面面向自己，將棉花插入花器的右前側，紅酒軟木塞固定在左後方，接著將紮好的小花束，填滿剩餘的空隙後即完成。

整體的高度不要太過平整以免顯得呆板，盡量呈現圓弧狀並且稍微的前低後高，這樣在視覺上就會生動自然許多。

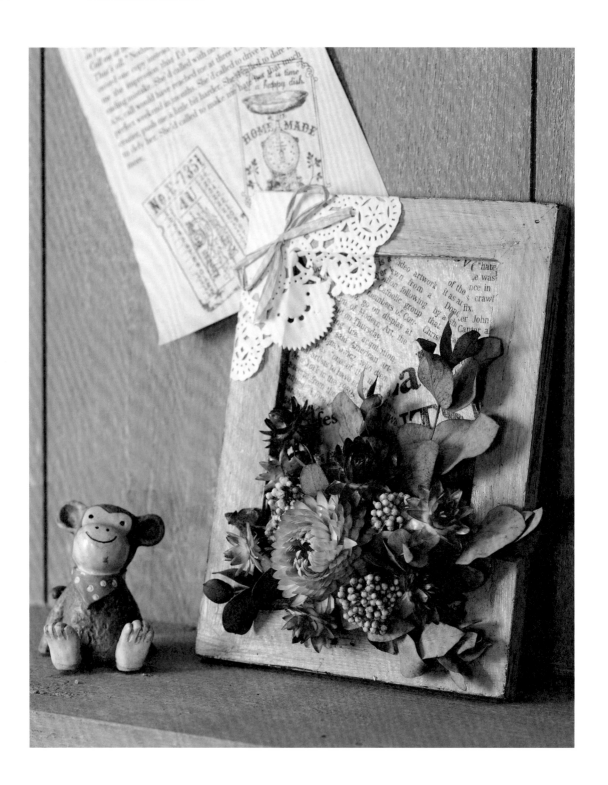

乾燥花相框掛飾

拿家裡不用的舊相框，簡單改造一下，再利用米香、麥桿菊與尤加利葉三種花材，就能作出一個立體又生動，兼具桌飾與掛飾的乾燥花相框畫。

Materials 材料

尤加利葉	數枝
麥桿菊	8 至 10 朵
米香	適量
舊相框	1 個
英文報紙	1 張
花邊蛋糕紙墊	1/4 張
拉菲草	1 小段
海綿	1 小塊

Step by Step

1. 相框塗上咖啡色漆，風乾後刷上一層薄薄的白色，待完全乾燥後再以砂紙局部打磨，以製造舊感。相框的底板，以撕下的塊狀英文報紙隨意拼貼，當作背景。

2. 將海綿固定於右下方處，在海綿周圍插入長短不一的尤加利葉。找一朵形狀好看又大朵的麥桿菊當作主視覺，確定好位置後，再將其他大大小小的麥桿菊固定上去。

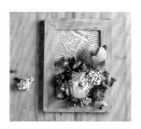

3. 接著，加入米香作局部點綴。最後，在相框左上角處黏上花邊紙，再以拉菲草蝴蝶結作裝飾，即可完成。

尤加利葉要取尾端的部分來運用，依葉材自然彎曲的角度去作配置，而麥桿菊的顏色富有變化，單單粉紅色就有明顯的深淺濃淡之分，可善用顏色來增加整體的豐富性。

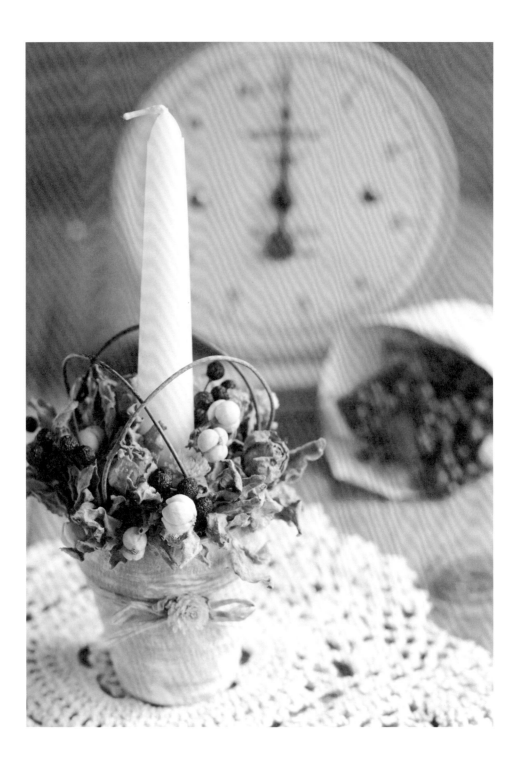

野玫瑰陶盆燭台

搭配了葉材與果實類的烏桕及山桐子，讓一向被認為嬌嫩的玫瑰，也能吐露出一股森林的野地氣息，運用陶盆與簡單花材打造一個自己專屬的野玫瑰燭台，好好享受一下獨處的私密時光。

Materials
材料

迷你黃玫瑰	5至6枝
白色千日紅	適量
烏桕	適量
山桐子	適量
拉菲草	1條
葡萄藤	適量
海綿	小塊
陶盆 (2.5吋)	1個
長蠟燭	1根
粗鐵絲	1條

Step by Step

將陶盆乾刷上一道白漆，乾燥後以拉菲草繞上一圈並打個蝴蝶結，最後再加上千日紅裝飾。將海綿塞入陶盆中（作法參考 P.115），高度約陶盆內 8 至 9 分滿的位置即可。

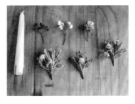

取 3 根長約 5cm 的粗鐵絲，以透明膠帶固定在長蠟燭的底部。將小顆的千日紅與葉子以花藝膠帶固定成一小束，其他花材留約 5 至 6cm 的長度剪下。

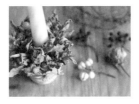

將帶葉的千日紅插滿整個海綿，接著間隔插入黃玫瑰，再自然隨意在適當處加入烏桕與山桐子，最後將一截截藤圈彎成弧形插入，即可完成。

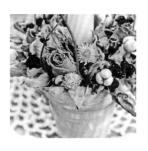

所有花材皆先沾上熱熔膠後再插入海綿，若覺得千日紅過軟，可以纏上鐵絲增加硬度（作法請參考 P.117）。要注意的是，插入後的花材高度，要有自然的高低層次才會好看唷！

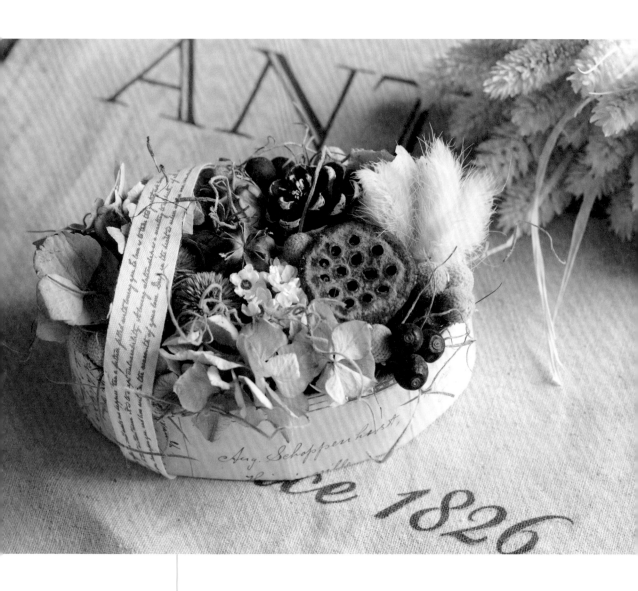

復古紙盒花禮

找一個帶有懷舊氣息、充滿古典味的紙盒，以淡黃、淺灰與茶褐色系的花材，組成一個雅緻優美的氣質花禮，讓收禮的人感到小小驚喜吧！

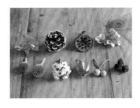

將小松果輕刷上一道白漆（可以壓克力顏料替代），其他花材剪取適合紙盒高度的莖段。

1

在紙盒內塞入海綿（作法參考 P.115），紙盒四周邊緣處鋪上一圈松蘿，以彎成 U 形鐵絲倒插入海綿固定（作法參考 P.116）。

2

在右側插入蓮蓬、松果與小束兔尾草，接著將法國白梅、山防風與黑種草固定在合適的位置。

3

在較大的空位插入繡球花，其他的地方適量的插入小銀果與石斑木，接著在左側處將棉織帶斜放一圈，底部以膠帶黏住。最後，以透明包裝袋盛裝束好，即完成。

4

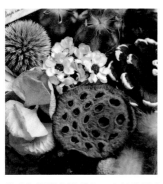

蓮蓬為視覺焦點所在，它的位置會影響整個作品的美感與層次，依人類視覺移動由左而右的習慣，宜放在右側稍下方的位置，若放在正中間則會顯得太過死板。

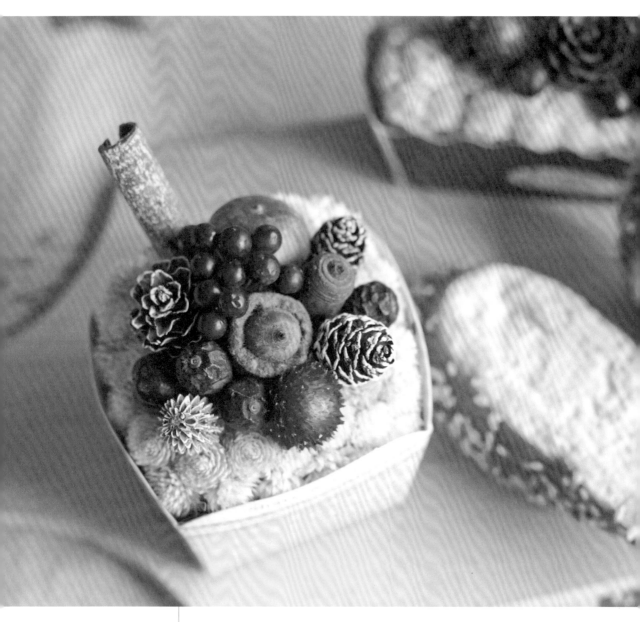

果實香草杯子蛋糕

秋末冬初，公園、野地或林間，總可以發現各形各色的可愛小果實，運用這些果實可以作出意想不到讓人垂涎的蛋糕甜品。如果手邊沒有小西氏櫟、捲斗櫟或青剛櫟等果實也沒有關係，烏桕、銀果、苦苓子或是任何公園撿拾來的果實或種子，也都可以試著運用上去，作出不一樣口味的杯子蛋糕！

Step by Step

將海綿裁切成符合蛋糕紙杯的大小，再將落葉松、肉桂棒、木麻黃與赤楊子，輕輕刷上一道白漆（可以壓克力顏料代替），製造糖霜的感覺。

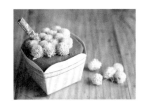

將海綿放入蛋糕紙杯中固定好，在海綿 1/3 處插入肉桂棒後，平鋪上一層白色千日紅。

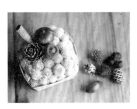

從肉桂棒附近，先黏上松果、小西氏櫟與捲斗櫟等大顆果實，確定主要視覺後，於空隙處適量的黏上其它果實，最後加上山歸來點綴即完成。

海綿的高度要接近杯口但不要齊平，平鋪上一層千日紅後高度自然微微凸起，有蛋糕蓬鬆的感覺又不致於過高，記得海綿側邊也要黏上一些千日紅，才不會露餡哦！

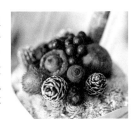

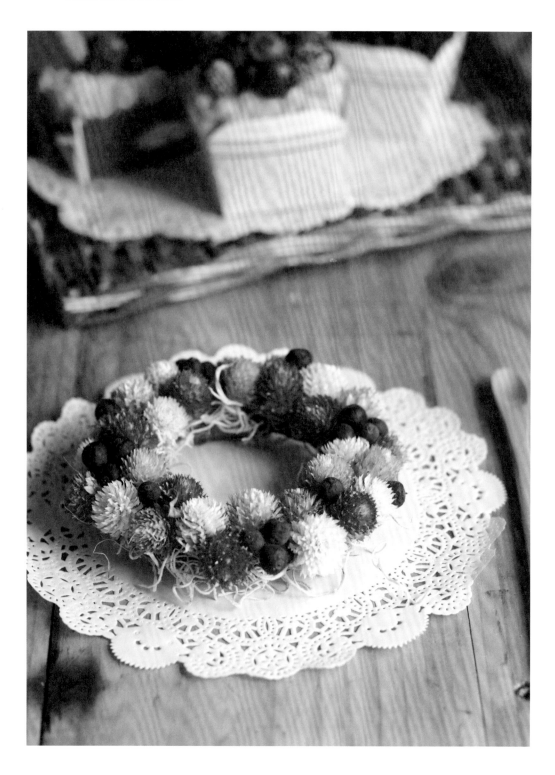

小莓果甜甜圈

千日紅圓潤可愛，尤其是橙紅色的像極了小紅莓，而藍紫色的石斑木果實，模樣則和小小的藍莓如出一轍，這樣的組合搭配出來的莓果甜甜圈，任誰都會好想要咬上一口。

紅色千日紅…………約 20 至 30 顆
白色千日紅 …………約 10 顆
石斑木果實 …………適量
藤圈 …………………1 個
乾燥松蘿 ……………適量

材料

Step by Step

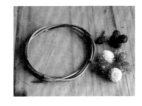

取適量的樹藤或葡萄藤纏繞成直徑約 9cm 的藤圈（作法參考 P.114），作為花圈的基底。接著，將千日紅一顆顆剪下，再將石斑木以單顆或數顆為單位取下數小段。

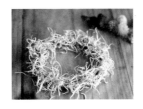

在藤圈上鋪上一層乾燥松蘿，以熱熔膠固定。

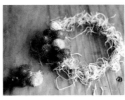

將紅色、白色千日紅與石斑木，以交錯方式一一固定，黏完一圈即完成。

為了展現莓果甜品的感覺，以紅色千日紅為主角，白色千日紅只是點綴，數量不需要太多。為了避免紅、白顏色太過分明，可將部分紅色千日紅放在太陽可直射處，曝曬一段時日讓它顏色稍淺，這樣甜甜圈就會看起來更加的可口。

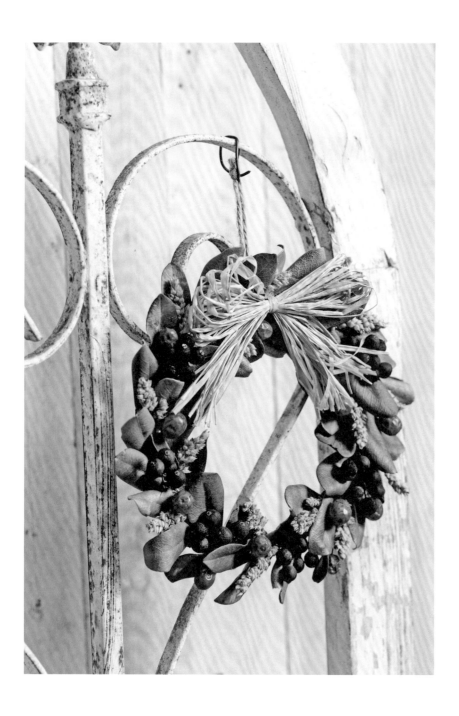

石斑木果實花圈

環成一圈的石斑木葉讓人聯想到古希臘奧運競技中，獲勝運動員被授以象徵和平與幸福的橄欖枝頭冠，而加入了金黃色澤的高粱穗與苦苓子，則有一種秋天豐收的感覺，除了和平、幸福之外，還多了一種歡欣的味道。

石斑木 ……………… 適量
苦苓子 ……………… 適量
高粱穗 ……………… 1 枝
拉菲草 ……………… 適量
藤圈 ………………… 1 個

Step by Step

準備一個藤圈作為花圈的基底，並綁上麻繩當作吊環。將石斑木葉子一片片摘下，石斑木果實以 3 至 5 顆為單位取下數小段，再將高粱穗與苦苓子一個個分別剪下，記得要留一小段的莖部以便固定。

採逆時鐘方向，依序將葉片黏滿整個藤圈，再將石斑木果實採間隔插入的方式固定至花圈上。

依照一樣的方式，在適當的位置分別插入高粱與苦苓子，黏滿一圈後將拉菲草蝴蝶結 (作法參考 P.119) 固定上去，即完成。

除了石斑木葉片為背面下半部沾膠之外，其他所有花材皆以尾端沾取熱熔膠斜插的固定方式，插入的位置要稍微有一點左右與高低的錯落，不要太過整齊，以免看起來過於死板。

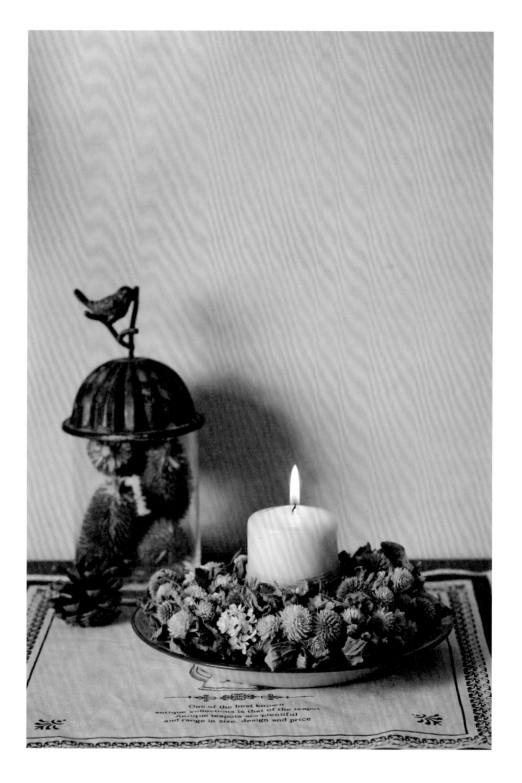

小清新燭台花圈

山防風、法國白梅與帶葉的白色千日紅，這三種花材都給人一種清新自然的感覺，有著淡雅舒服的療癒系風格，點上帶有茉莉花味的香氣蠟燭，無論是視覺還是嗅覺都能獲得小小的放鬆。

Materials

白千日紅	……………	1 至 2 束
法國白梅	……………	適量
山防風	……………	大大小小約 8 顆
藤圈	……………	1 個
蠟燭	……………	1 個

材料

取適量的樹藤或葡萄藤纏繞成直徑約 11cm 的藤圈（作法參考 P.114），作為花圈的基底。

將不同大小的千日紅、山防風與法國白梅，分別剪成約 5 至 7cm 的小段，取數段千日紅與葉子，搭配一顆山防風，以花藝膠帶固定成一小束，需約 10 至 12 束的量；再以相同的方式搭配小段的法國白梅，也紮成約 10 至 12 束的量。

以逆時鐘方向，一左一右的方式，一束束以鐵絲固定上去（作法參考 P.118），固定時請留意山防風與白梅的配置，避免相同的花材落在同一方向，這樣才會自然好看。

花圈完成後的內徑，要比蠟燭的直徑再小一點，這樣放上蠟燭時，才會看起來飽滿豐富，而不會因為有縫隙而顯得空洞，另外在擺放時，記得要先放蠟燭，再將花圈由上至下放入，花材才不會被擠壓在底下唷！

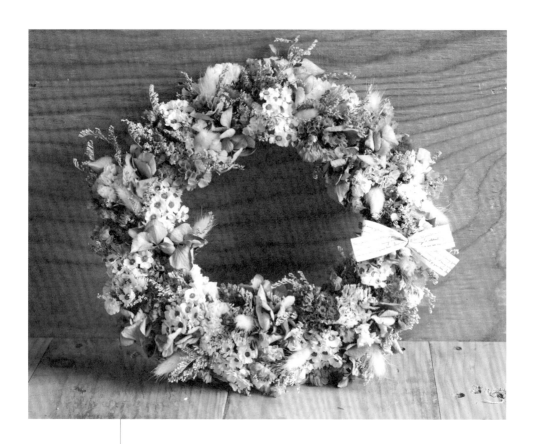

Materials

材料

繡球花	1至2枝	法國白梅	適量
卡斯比亞	適量	白色兔尾草	約15枝
黃星辰花	適量	緞帶	25至30cm
淡紫星辰花	適量	藤圈	1個
桃紅星辰花	適量		

春日舞繽紛乾燥花圈

Step by Step

取適量的樹藤或葡萄藤纏繞成直徑約 17cm 的藤圈（作法參考 P.114），作為花圈的基底。

春天，是玩弄色彩的季節。繽紛亮眼的星辰花，淡紫優雅的卡斯比亞，再加上如彩蝶般飛舞的繡球花，一塊舞出了春天的旋律。作一個有季節氣息，又帶有節慶感的花圈，為家中製造一點歡愉的氣氛。

將繡球花團的分枝剪下，取數小枝搭配少許的卡斯比亞以花藝膠帶纏繞固定，各色星辰花一樣也搭配少許的卡斯比亞紮成一小束，法國白梅剪成約 6cm 的小段，兔尾草則是將花頭直接剪下備妥。

以逆時鐘方向，一左一右與花材穿插的方式，將星辰花、繡球與法國白梅，一束束以鐵絲固定上去（作法參考 P.118），固定時請留意各個花材的配置，避免相同的花材或顏色落在同一方向。

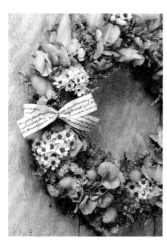

紮滿一整圈後，加入適量的兔尾草作點綴，再將蝴蝶結固定好（作法參考 P.119），最後綁上麻線作掛環即完成。

卡斯比亞的作用是增加整個花圈的輕盈感，花材量不需太多，只要一點就已足夠，因花色已經很豐富，若加入了過多的卡斯比亞，會顯得過於雜亂。

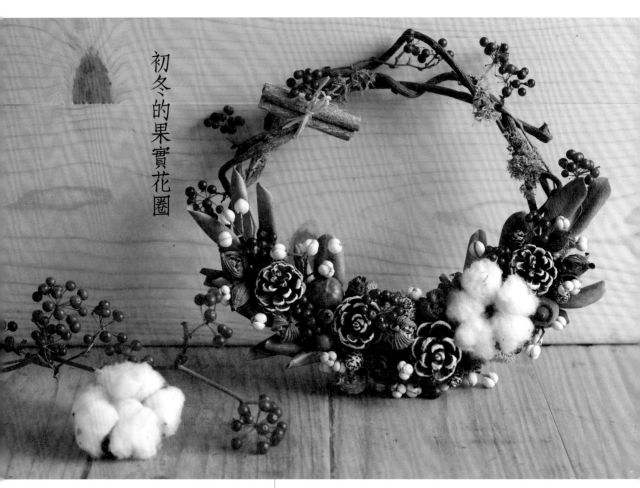

初冬的果實花圈

秋天起黃葉飄，枝頭的烏桕飽滿潔白、山歸來豔紅欲滴，而隨風落下的還有那宛如戴著帽子，模樣可愛的各種小果實。到了初冬，各式各樣的毬果也紛紛落地，也該是時候作一個初冬的果實花圈了。

Materials

材料

山歸來	1枝	落葉松	2至3顆
石斑木葉	適量	青剛櫟	3至5顆
肉桂棒	2根	捲斗櫟	1至2顆
烏桕	適量	小西氏櫟	1至2顆
棉花	1顆	拉菲草	1條
月桃	適量	馴鹿苔	適量
小松果	4至5顆	藤圈	1個
赤楊子	5至6顆		

Step by Step

取兩根黑藤相互纏繞成圈
（作法參考 P.114），保留
它自然的形狀，無須太刻
意纏成正圓。在藤圈下半
部鋪上一層馴鹿苔，其餘
地方則局部黏上少量的苔
作裝飾即可。

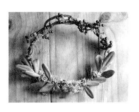

藤圈上半部，以繞藤圈的
方式纏上山歸來，下半部
的兩端以放射狀的方式，
黏上適量的石斑木葉打
底。

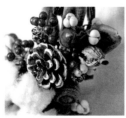

殼斗科果實的固定方式沒
有一定，可將堅果的尖端
朝上，亦可朝下讓可愛的
帽子外露，端看想要什麼
樣的形狀與感覺。若手邊
沒有石斑木葉，也可以到
公園撿拾其他的乾燥落葉
來替代。

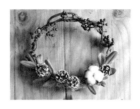

在下半部右側的 1/3 處，
黏上一朵棉花，再將小松
果固定在合適的位置，松
果可事先局部塗上白漆或
壓克力顏料，製造下雪的
氛圍。

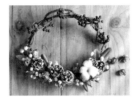

在想要增加亮色的地方插
入烏桕，再適當的擺上月
桃，為花圈增加些許的亮
橘色。

依想要呈現的感覺，在空
隙處一一將其他果實固定
上去。接著，加上幾朵紅
咚咚的山歸來作點綴，以
增添冬季的節日氣氛。

肉桂棒乾刷上一道白漆
後，截成長約 7 至 8cm 的
長段，取 3 小段以熱熔膠
黏在一塊，中間處綁上拉
菲草，最後黏在花圈的上
方左側處，即完成。

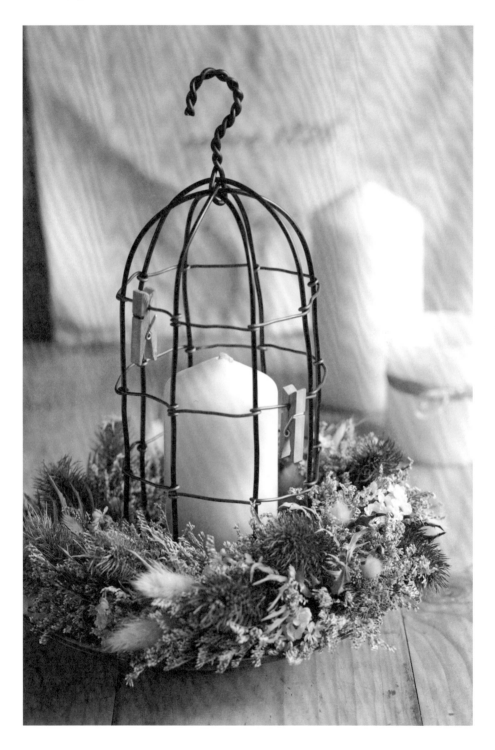

紫薊花圈鳥籠燭台便條夾組

以大量的卡斯比亞與美麗迷人的紫薊，可以作出極具蓬鬆感的花圈，這樣的花圈既可掛在牆上欣賞，亦可平放變身燭台花圈，再加上自製鳥籠，就可以當便條夾使用，放在玄關處既實用又吸睛。

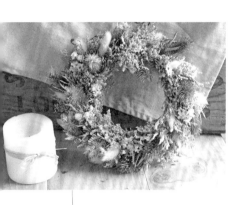

Materials

材料

紫薊 ⋯⋯⋯⋯⋯⋯	15 至 18 枝
卡斯比亞 ⋯⋯⋯⋯⋯	1 至 2 束
白色兔尾草 ⋯⋯⋯⋯	12 至 15 枝
鋁線鳥籠 ⋯⋯⋯⋯⋯	1 個
20 吋琺瑯盤 ⋯⋯⋯	1 個

花圈製作 *Step by Step*

取適量的樹藤或葡萄藤纏繞成直徑約 13.5cm 的藤圈（作法參考 P.114），作為花圈的基底。

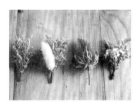

將卡斯比亞、法國白梅、紫薊與兔尾草，剪成長約 7 至 8cm 的小段，取數段的卡斯比亞以花藝膠帶固定成一小束，約 12 至 15 束；另外再分別製作卡斯比亞搭配法國白梅，及卡斯比亞與兔尾草的小束組合，各別紮成約 10 束的量。

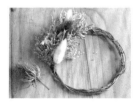

以逆時鐘方向，一左一右與花材穿插的方式，將紫薊與三種組合的小花束，一束束以鐵絲固定上去（作法參考 P.118），固定時請留意各個花材的配置，避免相同的花材落在同一方向。

花圈整體的蓬鬆度與卡斯比亞的使用量有很大的關係，卡斯比亞用量多些，花圈就會感覺較飽滿蓬鬆，但也不可以過度使用，如果太過緊實反而會顯得硬梆梆的唷！

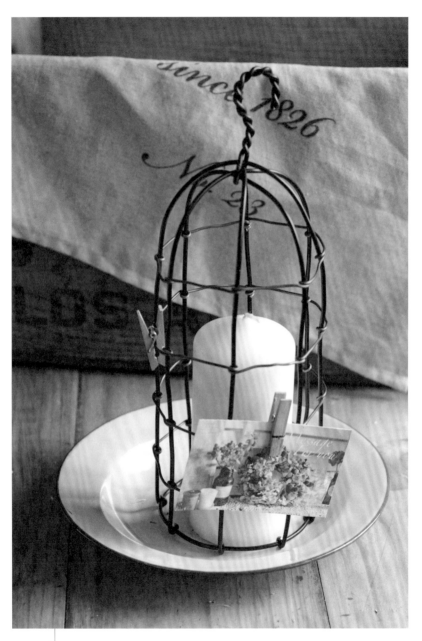

Materials

鋁線（2.5m）············· A-25cm 1 條
·············· B-30cm 1 條
·············· C-50cm 4 條
鋁線（1.5m）············· D-50cm 4 條

材料

鋁線鳥籠 *Step by Step*

要將鋁線彎圓時，可以找一個大小合適的圓柱體，如鐵罐、玻璃瓶等，將鋁線直接繞著圓柱體纏繞，即可作出工整的圓形或半圓形。

將鋁線 B 圈成圓形，兩端以鉗子夾彎成鉤狀後互相緊扣固定。

將 4 條鋁線 C 彎成中央突起的拱形，鋁線兩端夾彎成內鉤狀。

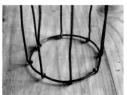

將 4 條鋁線 C 等距固定在底圈上，作為鳥籠的外框。

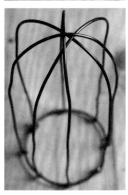

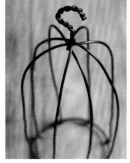

將鋁線 A 對摺，由下而上將 4 條鋁線 C 束住，交叉纏繞至底後，彎成問號狀當掛鉤，將多餘的鋁線剪除。

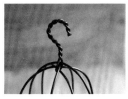

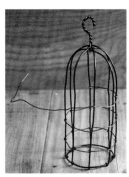

鳥籠橫向分成四等分，將 4 條鋁線 D 依序纏繞一圈固定住，即完成。

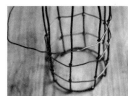

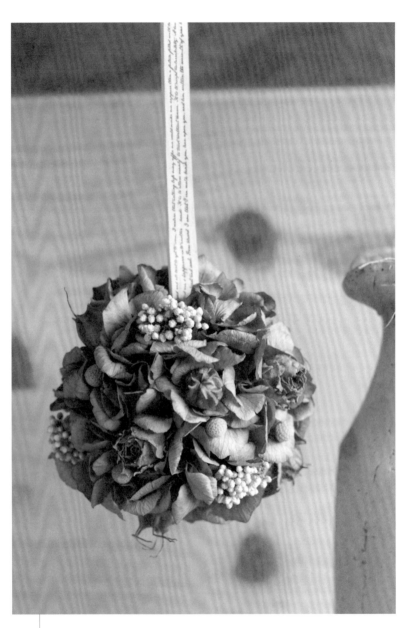

Materials
材料

繡球花	⋯⋯⋯⋯⋯⋯	2朵
米香	⋯⋯⋯⋯⋯⋯	適量
黃玫瑰	⋯⋯⋯⋯⋯⋯	適量
黑種草	⋯⋯⋯⋯⋯⋯	適量
小銀果	⋯⋯⋯⋯⋯⋯	適量
棉織帶	⋯⋯⋯⋯⋯⋯	約60cm
海綿圓球	⋯⋯⋯⋯⋯⋯	1顆

浪漫古典藍繡球花球

藍色的繡球浪漫夢幻，綠色的淡雅清新，而黃色的繡球則呈現一種時光沉澱後寧靜的美好，以古典藍的繡球作成花球，可以看到它從藍紫、淡綠到慢慢轉黃的變化，一路欣賞它不同風情的迷人之處。

繡球花十分脆弱，在製作花球時動作要輕柔，千萬別以手去壓它塑型，這樣瓣狀萼片會被壓扁，如果覺得花球不夠圓，可以將太過突出的萼片分枝剪除，在凹處加入其他花材來填補，以這樣的方式來調整花球的圓度。

Step by Step

將繡球花團的分枝剪下，取數個小枝以花藝膠帶纏繞固定（作法參考P.117），需準備可以包覆整個吸水海綿圓球的量，再將黃玫瑰、黑種草、米香與小銀果剪下備妥。

製作一個直徑約 5 至 6cm 的海綿圓球（作法參考P.115），將棉織帶對摺在尾端打個死結，先將吸水海綿刺出一個可將整個死結塞入的洞口，接著往洞口擠入熱熔膠，再將死結塞入，最後洞口縫隙處再補膠封住，待冷卻。

從頂部棉織帶四周開始固定繡球花，將繡球花沾取適量熱熔膠後塞入海綿，直到整個球體都被覆蓋住。

採間隔交錯的方式，將米香、黃玫瑰與黑種草，尾部沾膠一一固定上去，最後再加上適量的小銀果，即完成。

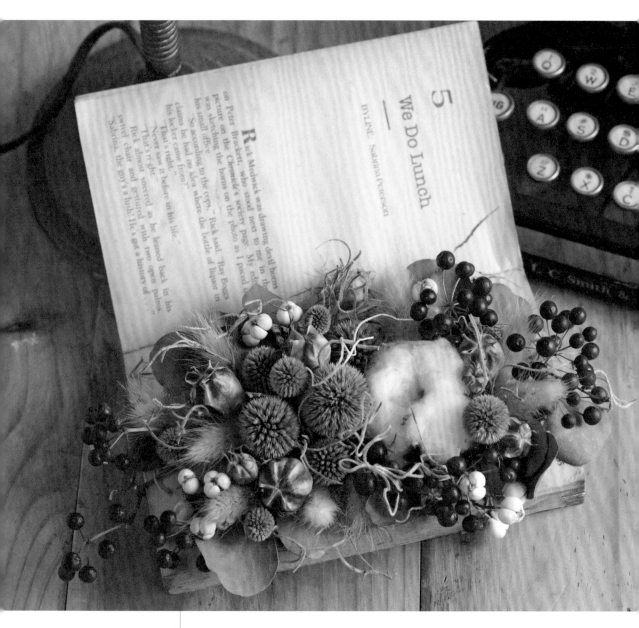

Materials 材料		
山防風 ………	8 至 10 枝	圓葉尤加利葉 …………… 適量
黑種草 ………	8 至 10 枝	乾燥松蘿 ……………… 適量
兔尾草 ………	8 至 10 枝	舊小說 ……………… 1 本
棉花 ………………	1 朵	
烏桕 ………………	適量	
山歸來 ………………	適量	
馴鹿苔 ………………	適量	

書香乾燥花飾

舊書與乾燥花的氛圍相當接近，運用泛黃的舊小說當作花器，讓書香有了花香的延伸。這樣的創意花飾可平放當桌飾，亦可將書頁打洞串上麻線，掛在牆上當掛飾使用。

Step by Step

將舊小說打開至約 1/4 的書頁，在較厚的那一側，畫上比書頁小約 1/3 的方框。

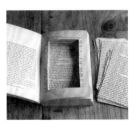

底部書頁留約 0.5cm 的厚度，墊上切割板後，由上而下，一層層將方框內的紙頁去除。

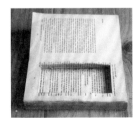

書頁的外側與方框內側塗上白膠固定，靜置至完全乾燥。

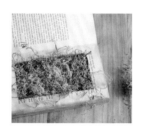

底部先鋪上一層馴鹿苔，在周圍黏上一些乾燥松蘿。

4

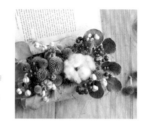

將山防風剪短，以高低錯落的方式填補大部分的空間，接著適量的加入黑種草，增加色彩的豐富性。

7

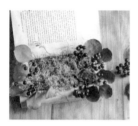

將尤加利葉固定在方框四周，但無須填滿，再將山歸來剪成合適長度後，固定在左右兩側。

5

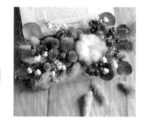

將兔尾草依放射狀方向填補剩餘空隙，最後再補上少許的乾燥松蘿作裝飾，即完成。

8

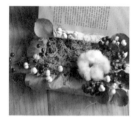

右下側處將棉花固定好後，在想要增加亮色的地方，適當的擺上一些烏桕。

6

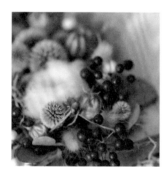

花材的配置要注意整體的平衡，但避免左右一模一樣，以山歸來為例，左側的山歸來可以比右側稍長些，而右側下方因有棉花的關係，可達到視覺的平衡。

基礎技法

有些看似簡單，

　　實際操作才知道有好多細節要處理；

　　而看起來複雜的，

　　其實操作起來或許也沒那麼困難。

　　　　不管是要完成一個簡單還是複雜的作品，

基本的工具與技法都是起步的第一要件喔！

Chapter 3

天然
乾燥法＆保存
"

一般乾燥法有分自然、人工與機器乾燥等幾種，如使用乾燥劑、烘乾機或微波爐等來加速其乾燥，而風乾是最簡單、自然與環保的一種花材保存方式，也是我個人最喜歡使用的乾燥法。常見的天然乾燥法有倒吊、平置與直放法，不管是哪一種，只要掌握幾個原則，人人都可以在家裡輕鬆製作乾燥花。

1. 選購新鮮的花材，可讓花形、顏色盡可能呈現最美的狀態，不新鮮的花材乾燥後，有些容易產生褐斑，也會降低乾燥的成功機率。

2. 風乾前需先將花材腐爛部分的瓣與葉挑掉，並將多餘的枝葉一併去除。

3. 花材表面的水分太多時，可先以風扇將表面水分吹乾再進行乾燥，效果會更佳。

4. 風乾環境需選擇明亮且通風良好之處，避免陽光直射、風吹雨淋或過於陰暗潮濕的地方。

5. 盡量避免在連續下雨天乾燥花材，如梅雨季或颱風天，這段期間空氣濕度過高，花材容易發霉，乾燥後的顏色也容易變得較為暗沉。

依花材選擇合適的風乾方式

每種花材所需的風乾時間並不相同,環境與氣候狀況也會有所差異,但基本上大致二至四週可乾燥完全。以下是幾種常見的風乾方式。

倒掛法

為大部分花材所使用的乾燥法,先去除多餘枝葉後,分成小束紮綁再進行倒掛,因花材會隨著水分散失而乾縮,建議以橡皮筋綑綁,可避免乾縮時掉落。

直插法

直接插瓶乾燥法適合含水量極少,莖桿較為硬挺的花材或帶枝的果實,如高粱、芒草與烏桕等,邊乾燥的同時也是裝飾的一部分。

平置法

直接將花材平鋪在網格架或淺盤風乾,一般來說無莖的花材、葉材都適合用平置法,如剪下的麥桿菊花頭,散步拾回的葉片、毬果等。

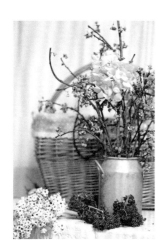

乾燥花的保存

乾燥花會隨著時間而慢慢變化,依花材種類與存放環境的不同,其使用壽命也相異,放置的環境要特別注意空氣的流通,避免放在高溫多濕的環境,如陽光直射或陰暗潮濕處。在過於潮濕的連續下雨天,最好能開除濕機除濕,若不幸發現有發霉的現象,可以酒精輕輕擦拭除霉,一般來說,可以放置數個月至兩年不等的時間唷!

基本工具 & 常用資材 "

‖ 基本工具 ‖

①**熱熔膠／槍**：一種熱塑性的樹脂接著劑，加熱後可以將花材黏著於底座上。

②**斜口剪／老虎鉗**：要剪斷粗一點的鐵絲或樹枝時使用。

③**鑷子**：用來處理細部作業時使用，一般是尖頭或圓尖頭的鑷子較為順手。

④**花剪**：有凹槽設計的花剪，可同時修剪花材與較細的鐵絲，方便又好用。

⑤**長切刀**：用來切割海綿時使用，一般的廚用長切刀即可。

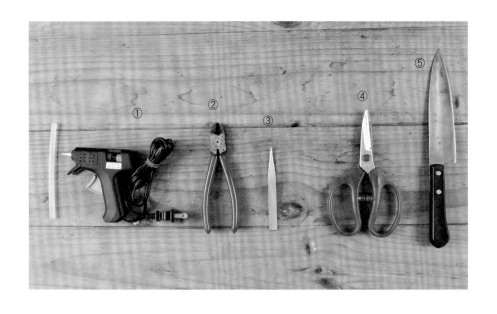

①**藤圈**：作為花圈底座，常見的有葡萄藤或樹藤，可依需求製造想要的尺寸。

②**鐵絲**：花材加工或固定時使用，由粗至細有各種號數，號數越小代表鐵絲越粗，一般比較常使用的是22號以上的鐵絲。

③**花藝用膠帶**：將花材束在一塊，或將鐵絲包覆時使用，有各種顏色可供選擇。

④**拉菲草**：一般於裝飾時使用，市售有天然拉菲草與紙製仿拉菲草兩種，天然拉菲草有細有粗，柔韌不易斷裂，很容易辨識。

⑤**馴鹿苔**：用來鋪底、填塞縫隙與美化裝飾用，有米、白、黃、淺綠、深綠等各種顏色。

⑥**松蘿**：和馴鹿苔作用一樣，不過進口乾燥松蘿較難尋得，可將新鮮松蘿自行乾燥使用。

⑦**麻繩**：天然麻繩樸拙的質感與乾燥花很接近，很適合用來製作花圈掛環或裝飾使用。

⑧**海綿**：為固定花材的基座，有分吸水與乾燥海綿兩種，吸水海綿較鬆軟而乾燥海綿較硬，依需求選擇使用。

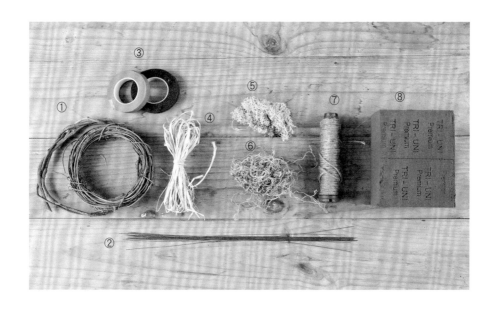

基本技法
"

‖ 製作花圈基底 ‖

製作乾燥花圈的基底，一般是以樹藤或葡萄藤兩種。在園藝資材行可以買到乾燥好且已纏成圓形的葡萄藤，可直接拿來使用，樹藤則是要在花市買新鮮的藤枝回來加工，但因乾燥後會變硬，彎摺時容易斷裂，所以要趁枝條還柔軟時就塑形。兩者的味道不同，端看作品想呈現什麼感覺而選擇，但如果一時買不到葡萄藤或樹藤，也可以粗鋁線或紙藤代替。

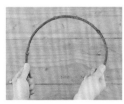

STEP 1
先將樹藤慢慢彎出弧度，要注意不要過度用力，以避免斷裂。

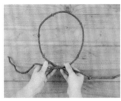

STEP 2
將樹藤彎成所需的大小後，交叉相疊。

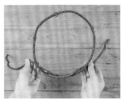

STEP 3
將兩側突出的藤枝交叉相纏，尾端塞入藤枝間的縫隙固定住。

STEP 4
取第二條樹藤，將一端插入藤枝間縫隙，另一端沿著第一圈的底座纏繞。

STEP 5
第二圈完成後，繼續取更多的樹藤重覆上述動作，直到達到期望的寬度為止。

製作海綿基底

製作盆飾或花球時，一般會使用海綿作為基底固定用。市售的海綿大多為長方形，雖然也有球形、圓環形或三角錐形等海綿，但不容易購得。買不到時也沒關係，都可以裁切的方式作出自己想要的各種形狀。

[海綿固定]

將花器倒置於海綿上，輕輕將形狀與尺寸印壓出來。

將印痕周圍多餘的海綿切除，但要預留比實際所需的尺寸再大一些。

依花器倒圓錐形狀，將下方海綿部分削除。

海綿倒塞入花器後，將上方海綿壓平，即可完成。

[製作球形海綿]

將海綿裁成正方形，尺寸要比預計的圓直徑再大些。

將海綿四邊的角切除，形成一個八角形。

將上下各四邊的菱邊切除，讓它更接近圓形。

以兩手將海綿輕輕塑成圓形，即完成。

基底裝飾 ”

在製作花圈時，有時會以苔蘚來鋪底以增加黏著面積或美化裝飾用，常用的有馴鹿苔或乾燥水苔，除了苔蘚類的資材之外，松蘿鳳梨也是不錯的選擇。一般是採用鐵絲或熱熔膠固定，可依個人需求選擇適合的方式。

[熱熔膠固定（以馴鹿苔示範）]

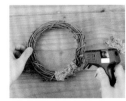

STEP 1
擠適量的熱熔膠在藤圈上，取一塊馴鹿苔平鋪其上並輕壓固定，重覆這個動作直到整個藤圈鋪滿。

STEP 2
取適量大小的馴鹿苔，底部沾膠後平鋪海綿上並輕壓固定，重覆這個動作直到整個海綿被覆蓋住。

[鐵絲固定（以松蘿示範）]

STEP 1
取適量的松蘿平鋪在藤圈上，局部以鐵絲紮綁固定，讓松蘿不會掉落即可。

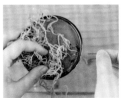

STEP 2
取適量的松蘿平鋪在海綿上，將 #24 或 #26 號鐵絲剪數小段彎成 U 形，再倒插入海綿將松蘿固定住即可。

花材加工法

乾燥後的花材有部分會因水分的流失，讓原本堅實的花莖變得較為纖細柔軟，還有些沒有莖或莖部較短的花材，如松果、棉花等，都可以利用鐵絲增加其長度與硬度，方便後續運用，以下是幾種常用到的花材加工方式。

[松果]

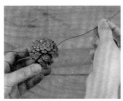

STEP1
取一條 #22 鐵絲，水平繞過松果尾端處。

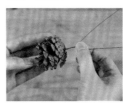

STEP2
將鐵絲繞過松果約一圈半後，往底部的中央處扭轉纏繞至尾端。

[細莖或軟莖花材]

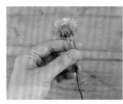

STEP1
取一條 #22 或 #24 鐵絲，與花莖齊放在一起。

STEP2
將花藝用膠帶斜放枝莖頂端，由上而下以螺旋狀方式，將整個鐵絲與花莖包覆住，切記纏繞前要將膠帶拉開，才會有黏性。

[短莖花材]

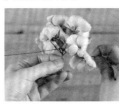

STEP1
取一條 #22 鐵絲，穿過繡球分枝的花莖中央。

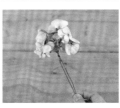

STEP2
將鐵絲向下彎摺，並將其中一條鐵絲，緊緊繞著花莖與另一條鐵絲，約兩、三圈後順直，再以花藝用膠帶包覆好。

鐵絲固定法

一般製作花圈的基本技法有熱熔膠黏著及鐵絲固定兩種。其中，鐵絲固定法要先將花材紮成小束後，再一束束依序固定在藤圈上。常用的鐵絲號數為 #28 或 #30，細部作法如下：

STEP 3
將鐵絲繞至樹藤背面交叉旋緊，切記鐵絲與樹藤間必須沒有任何空隙才行。

STEP 4
將多餘的鐵絲剪掉，並將凸出的鐵絲壓平。

STEP 5
結尾的時候，小心將第一束翻開，最後一小束插入縫隙中。

STEP 1
小束花材斜放至藤圈上，將鐵絲露一小段放至小束上，再以拇指同時壓住鐵絲與小花束。

STEP 6
花圈翻至背面平放，將鐵絲從該小束底下穿過，繞過花束與藤圈兩至三圈，將其固定住。

STEP 2
一手拇指壓住不動，另一手將較長端的鐵絲，緊繞樹藤兩圈至三圈。

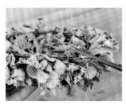

STEP 7
交叉旋緊後，將多餘的鐵絲剪掉，即完成。

掛環 & 裝飾結

[製作掛環]

STEP 1
依藤圈厚度取適量長度的麻繩，將麻繩繞過藤圈。

STEP 2
連續綁兩個死結，以固定好位置。

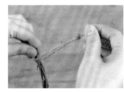
STEP 3
將麻繩拉直拉順後，在上方處打一個死結，將多餘的麻繩剪掉，即完成。

[簡易蝴蝶結製作]

STEP 1
取一段緞帶反面平放，並確定好中央點。

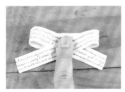
STEP 2
將兩側緞帶往中央處交叉重疊。

STEP 3
交叉點以鐵絲旋緊固定，即完成。

[拉菲草綁法]

STEP 1
取需要的量，將拉菲草整理成一束，在中央處以鐵絲固定。

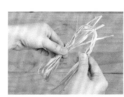
STEP 2
將兩側的拉菲草往中央處交叉重疊。

STEP 3
取一根鐵絲繞過交叉點旋緊，多餘的鐵絲不要剪除，以方便之後固定。

手作課人氣作品

從春初到冬末，每一個月份的課程設計，我都會盡可能加入一些新的概念或不同技法，除了四季花材的應用或配合應景外，有時則是體現自己心中的某些想望。在授課與分享的同時，同學們所回饋給我的反應，經常會激發我有更多的創意，這就是所謂的教學相長呀！非常謝謝所有參與過課程的同學。而，在回顧這些作品的同時，似乎又有了新的想法……

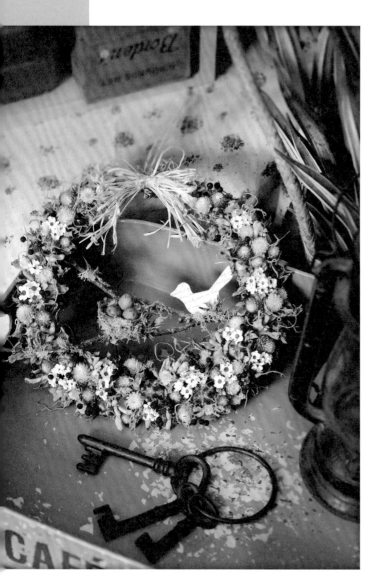

枝頭的小鳥在唱歌乾燥花圈

春風輕吹，葉展花開，枝頭的小鳥也忍不住要高歌一曲。瞧！那個小小鳥巢裡，還有三個小小的新生命正等著開始呢！設計這個花圈時，其實還在乍暖還寒的二月天，藉由這樣的作品來呈現我對春天的企盼。

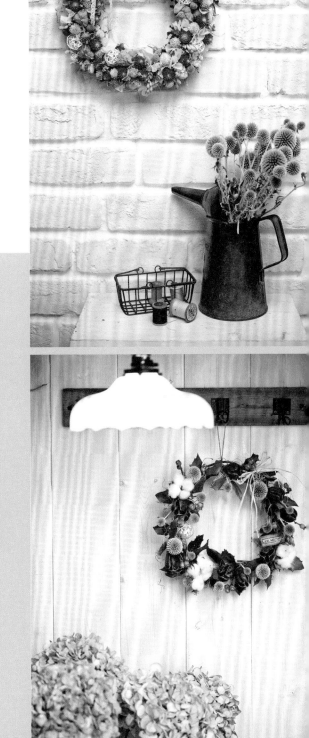

春天粉嫩感乾燥花圈
V.S 秋天微涼感乾燥花圈

夏天，逐年的溫度升高，熱讓人難以喜愛這個季節。在那炎熱難挨的日子裡，想起了春天的宜人也期待著秋天的微涼，但我在春天與秋天中搖擺不定，於是設計了這兩款花圈。不同的花材、相異的配色，將春天的粉嫩感與秋天的微涼感呈現了出來，同時玩轉這兩個迷人的季節。

J'aime les quatre
saison mais je
préfère l'odeur de saison.

浪漫不凋花燭台花圈

以繡球、米香與玫瑰等不凋花為主要花材所
組成的燭台花圈，輕柔浪漫、十分夢幻，細
看那特化成花瓣狀的繡球萼片上，還透著美
麗的脈紋呢！不凋花雖似鮮花般柔軟，又能
染成各種想要的顏色，但總覺得少了一點耐
人尋味的韻味，而加入黑種草、山桐子、尤
加利葉等乾燥素材，讓作品有了兩種層次的
質感，也更加細膩與耐看。

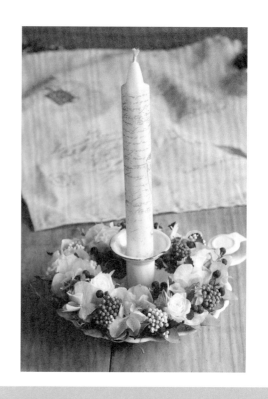

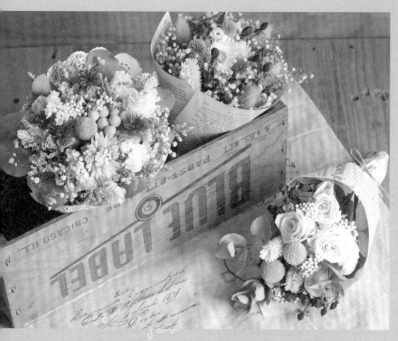

淡淡五月天乾燥小花束

這三束小花束是五月時開設的課程，
淡粉、嫩黃、淺灰與銀綠，再配上
些許的亮橘與明黃，組成了淡彩般
的粉嫩色彩，很適合春末夏初這樣
的時節。除了乾燥花外還搭配了永
生花，讓人可同時體驗兩種花材的
迷人之處。

mars. Avril
mai. Juin. Juillet
Août. Septembre
Octobre.

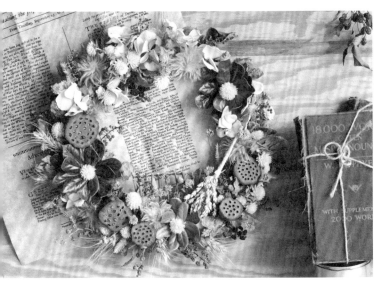

綠意小庭院乾燥花圈

擁有一個自然野趣的小庭院,對許多人來說是個遙不可及的夢,於是設計了這樣的課程,讓同學們將心中那份對綠意的渴望蔓延至作品上。以深淺濃淡的各種綠色為基調,配上墨藍色蓮蓬、帶紅的倒地鈴與黃色小菊花來豐富些許的色彩,再運用自然素材搭建木梯、柵欄或打掃用具為庭院增色。這堂課每一個人都發揮了極致的創意,打造出獨一無二的小庭院,讓人頗為驚豔。

鄉村風小提箱陶盆花飾組

比 B5 紙張尺寸還袖珍的木提箱,擺上六盆不同組合的乾燥花迷你盆栽,看起來特別的可愛。每一個小盆單獨欣賞有各自的姿態,而六盆放在一塊又能注意到整體的協調性,這樣細心搭配出來的盆飾組合,讓任何人都會忍不住想要拎著走吧!

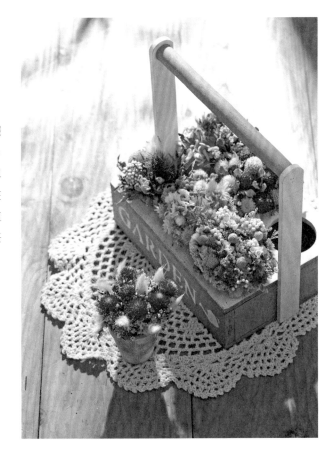

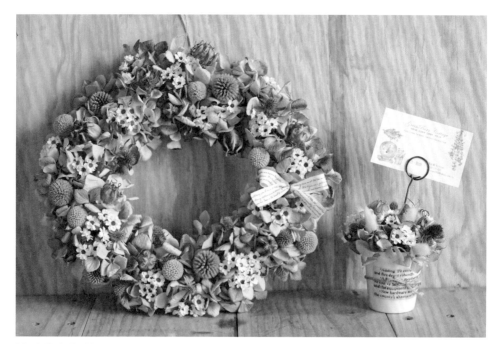

繡球花乾燥花圈

乾燥繡球花一直是雜貨迷的最愛，每到產季總不忘作個花圈來滿足一下對繡球花的喜愛。刻意選擇綠底粉邊的圓瓣紐西蘭品種進口繡球花，配上淺灰的山防風、淡紫的小薊花、鮮黃的金杖球、帶褚紅的黑種草及純淨潔白的法國白梅，這樣組合出來的花圈，在數個月後，待綠瓣繡球慢慢轉變成金黃時，一樣可以很迷人。

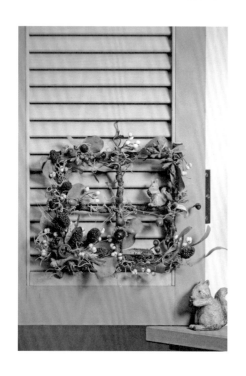

果實森林掛飾

秋末冬初是果實熟成落地的時節，以撿拾來的落葉、樹枝與各種果實，便能作出充滿秋天氣息的花圈，但如果玩膩了圈，不妨試試窗型的掛飾。以粗樹枝組成窗框，將帶葉的細枝一枝枝纏繞著粗枝，作出自然延伸感，再將可愛的毬果、蒴果與橡實點綴其上，就是一個可愛又特別的迷你果實森林。

淡雅系浪漫頭飾

乾燥花自然耐看的質地，並且有較長的保存時間，
讓越來越多的新娘捨棄鮮花，而採用乾燥花作為
捧花、婚飾或布置道具。以淡雅的卡斯比亞為基
底，再適量的加入山防風、兔尾草與法國白梅，
最後在側邊以繡球永生花作為視覺焦點，這樣輕
柔淡雅的頭飾，既浪漫又夢幻，還能將婚禮的甜
蜜延續下來呢！

聖誕掛飾與松果陶盆樹

歲末隆冬，這聖誕鈴聲響起的時節，以松果、松
葉、烏柏與山歸來等簡單基本的花材，便能作出
一個超應景的聖誕花飾。以有著馥郁的樹脂香氣，
味道清新而沉靜的雪松為底的花飾掛在大門上，
讓外出與返家時，一開門就能聞嗅到這來自森林
的舒服氣味，而在家中擺上小小的松果聖誕樹，
讓不下雪的台灣，也能感受到一點點下雪的氣氛。

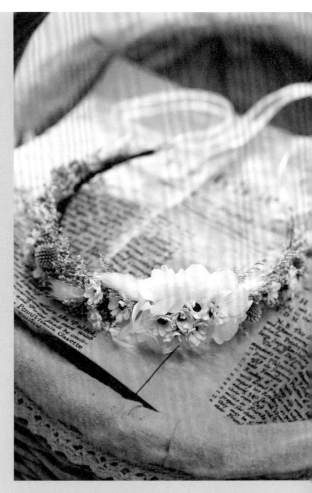

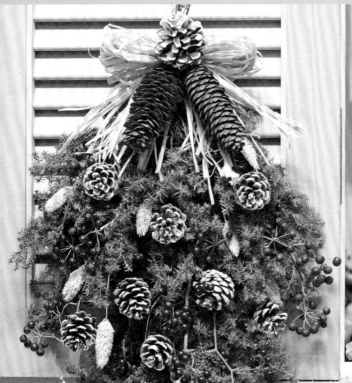

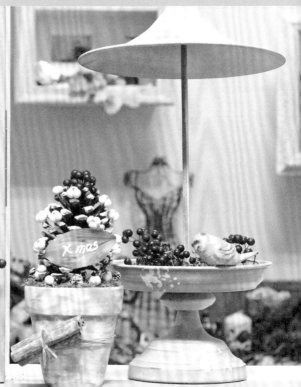

國家圖書館出版品預行編目 (CIP) 資料

綠色穀倉的乾燥花美麗練習本（暢銷經典版）
／ Kristen 著 . – 三版 . – 新北市：噴泉文化，
2019.11
　面；　公分 . -- (花之道；5)
ISBN 978-986-98112-2-4 (平裝)

1. 花藝　2. 乾燥花

971　　　　　　　　　　　108017040

綠　色　穀　倉　的

乾燥花美麗練習本 暢銷經典版

作　　　　者／Kristen
發　行　人／詹慶和
總　編　輯／蔡麗玲
執 行 編 輯／劉蕙寧
編　　　　輯／蔡毓玲・黃璟安・陳姿伶・陳昕儀
執 行 美 編／李盈儀・周盈汝
美 術 編 輯／陳麗娜・韓欣恬
攝　　　　影／數位美學賴光煜・Kristen
出　版　者／噴泉文化館
發　行　者／悅智文化事業有限公司
郵政劃撥帳號／19452608
戶　　　　名／悅智文化事業有限公司
地　　　　址／新北市板橋區板新路 206 號 3 樓
電　　　　話／(02)8952-4078
傳　　　　真／(02)8952-4084
網　　　　址／www.elegantbooks.com.tw
電 子 信 箱／elegant.books@msa.hinet.net

2019 年 11 月三版一刷　定價 420 元

經銷／易可數位行銷股份有限公司
地址／新北市新店區寶橋路 235 巷 6 弄 3 號 5 樓
電話／ (02)8911-0825
傳真／ (02)8911-0801

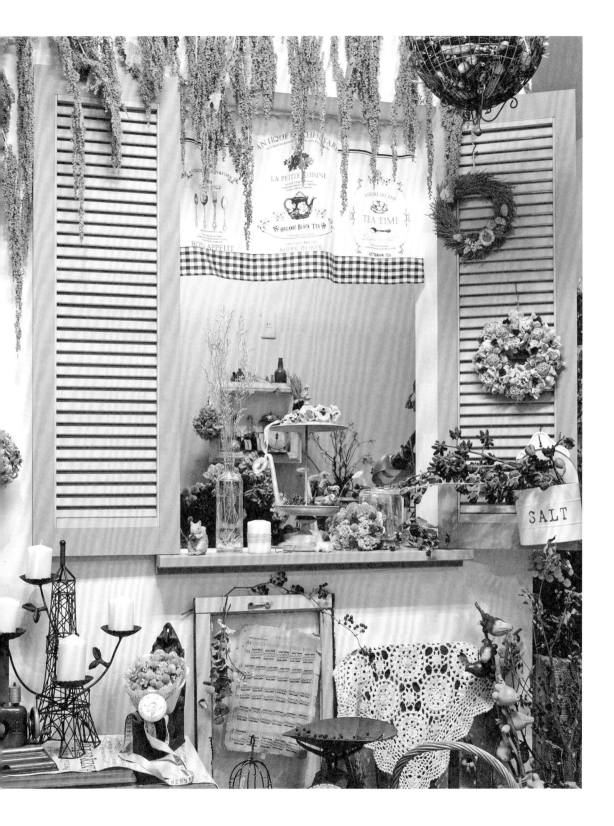

Janvier - Février
mars. Avril.
mai . Juin. Juillet
Août . Septembre
Octobre .
Novembre
Décembre .

Je veux
faire un
pique-nique!
avec toi!